傅抱石美术史著述系列

中国美术史
殷周以前之美术

History of Chinese Art

Art before Shang and
Zhou Dynasties

U0095101

傅抱石 著

万新华 编

江苏凤凰美术出版社

图书在版编目（CIP）数据

中国美术史.殷周以前之美术 / 傅抱石著；万新华
编 .-- 南京：江苏凤凰美术出版社，2022.2
（傅抱石美术史著述系列）
ISBN 978-7-5580-9584-9

Ⅰ.①中… Ⅱ.①傅… ②万… Ⅲ.①美术史–中国
Ⅳ.① J120.9

中国版本图书馆 CIP 数据核字（2022）第 027665 号

责任编辑　郭　渊
助理编辑　孙　悦
封面设计　马海云
责任监印　唐　虎
责任校对　吕猛进

丛 书 名　傅抱石美术史著述系列
书　　名　中国美术史.殷周以前之美术
著　　者　傅抱石
编　　者　万新华
出版发行　江苏凤凰美术出版社（南京市湖南路1号　邮编：210009）
制　　版　南京新华丰制版有限公司
印　　刷　江苏凤凰通达印刷有限公司
开　　本　787mm×1092mm　1/32
印　　张　4.125
版　　次　2022年2月第1版　2022年2月第1次印刷
标准书号　ISBN 978-7-5580-9584-9
定　　价　68.00元

营销部电话　025-68155675　营销部地址　南京市湖南路1号
江苏凤凰美术出版社图书凡印装错误可向承印厂调换

一个不应被淡忘的美术史家

万新华

　　傅抱石是 20 世纪中国最为杰出的画家之一，其艺术实践在中国现代美术史上具有非同凡响的意义。他一生致力于中国画的传承、改革与创新，勇于探索，勤于创作，留下了许多精彩的画作。他的绘画卓尔拔群，山水画元气淋漓，人物画苍茫高古，皆境界超迈，诗意盎然。晚年，他结合生活，紧随时代，大胆革新，赋予中国画以新境界、新思想、新笔墨、新内容，成为新中国画的杰出代表，而且更以"思想变了，笔墨不能不变"的重要论述，引领 20 世纪中期中国画的发展潮流。

　　作为一个画家，傅抱石的绘画一直享有盛誉。特别是近 20 年来，随着艺术市场的持续高涨和艺术资本

的大量投入，傅抱石已成为当代艺术拍卖市场中的翘楚和宠儿，其作品受到鉴藏界竞相追逐，同时也令傅抱石的画名如日中天。

正因为如此，也因为傅抱石晚年的确将自己事业的重心转移于绘画创作，一系列的写生、创作活动营造了其画家的身份，尤其是为人民大会堂创作的《江山如此多娇》和1960年的二万三千里壮游写生以及次年的"山河新貌——江苏省国画写生工作团汇报展"，更让如今的人们牢牢记住了他的画家身份。随着时间的推移，这种画家身份不断得到巩固和强化。

其实，傅抱石还是一位造诣精深的美术史家，他曾自述："我比较富于史的癖嗜，通史固喜欢读，与我所学无关的专史也喜欢读。我对于美术史画史的研究，总不感觉疲倦，也许是这癖的作用。"[1]他一生治史，敏于思考，勤于著述，或钩沉于古籍，或考证于文物，析义解疑，以精深的中国美术史论研究驰誉学术界，成为现代中国美术史学当之无愧的先行人和实践者。但由于历史的原因，绝大多数人对作为一个美术史家的傅抱石逐渐淡忘了，他的美术史学似乎也随着时间的推移而渐行渐远。

傅抱石绘画的成功，精通美术史是一个很重要的因素。从某种程度上来说，研究美术史是傅抱石绘画的基石，其学术成就和绘画成就相辅相成。诚如陈传

席所言："美术史是学术而不属于技术，以学术启发技术，即以精神掌握技术，点石成金，技进乎道，庶几不惑，当即可以进入艺术宫殿……美术史作为学术能丰富人的精神，充实人的心胸，提高人的品质，增益人的学问。"[2]所以，肯定傅抱石作为著名美术史家的成就与地位，是傅抱石研究中一个不可或缺的重要内容。

1932年，傅抱石留学日本，回国后任美术史教授，先后在中央大学、国立艺术专科学校、南京师范学院从事中国美术史的教学、研究工作，直到20世纪50年代中期江苏省国画院成立担任院长为止。他以谨严的态度和睿智的思索，历经35年辛勤劳作，撰写了数百万字的著作或论文，举凡美术史、美术理论、篆刻学、工艺史等，蔚为大观（见下表）。这些文字从美术史研究的广度、深度和力度上衡量，在现代中国美术史学史上皆是不多见的。

傅抱石著作、编著一览表

名　称	完成时间	出版时间	出版机构
摹印学	1926年9月		南京博物院藏手稿
刻印概论	1934年10月		1937年7月修订，南京博物院藏手稿
国画源流概述	1925年		
中国绘画变迁史纲	1929年	1931年9月	南京书店
中国绘画理论	1934年9月	1935年8月	商务印书馆
中国美术史：上古至六朝	1935年末		中央大学教育学院讲义
中国美术年表	1936年2月	1937年2月	商务印书馆

名　称	完成时间	出版时间	出版机构
大涤子题画诗跋校补[3]	1937 年 3 月		南京博物院藏手稿
石涛上人年谱	1941 年 5 月	1948 年 1 月	京沪周刊社
中国古代山水画史的研究	1941 年 9 月	1960 年 3 月	上海人民美术出版社
中华民族美术自发时代：殷周以前之美术	1941 年 10 月		南京博物院藏手稿
梅泽和轩·南宗画祖王摩诘	1933 年 10 月	1935 年 5 月	商务印书馆
金原省吾·唐宋之绘画	1934 年 6 月	1935 年 2 月	商务印书馆
山本悌二郎、纪成虎·明末民族艺人传	1937 年 11 月	1939 年 5 月	商务印书馆
金子清次·基本图案学	1935 年 3 月	1936 年 2 月	商务印书馆
山形宽·基本工艺图案法	1936 年 11 月	1939 年 3 月	商务印书馆
高岛北海·写山要法	1936 年	1957 年 7 月	上海人民美术出版社
木刻的技法	1937 年 4 月	1940 年 9 月	商务印书馆
文天祥年述	1939 年 10 月	1940 年 7 月	重庆青年书店
张居正年谱	1939 年 11 月	1940 年 9 月	重庆青年书店
中国的绘画（上辑）[4]	1954 年 8 月	1958 年 7 月	中国古典艺术出版社
中国的人物画和山水画	1953 年	1954 年 12 月	四联出版社
山水、人物技法	1955 年 2 月	1957 年 12 月	上海人民美术出版社
雪舟	1956 年 3 月	1956 年 8 月	人民美术出版社

这些著作基本以美术史研究为主，其中也包括了一些美术技法类和历史人物年谱，由此可见傅抱石著述之勤、钻研之深。仅就美术史而言，傅抱石的著述体例有通史、断代史、美术年表、专门史、个案研究等，内容十分丰硕，都是 20 世纪中国美术史学史上重要的

文献。此外，傅抱石还撰有大量的论文，多集中于叶宗镐所编的《傅抱石美术文集》《傅抱石美术文集续编》中，内容涉及美术史、绘画理论、金石篆刻、工艺美术、创作经验等方面，是全面了解、研究傅抱石美术史学思想、美术理论观念的重要资料，也为认识傅抱石的文化业绩、学术思想、精神世界、人格特质等提供了一个真实而全面的文本。

这里有青年时略带偏激稚嫩的热情之作，更有作为一个成熟学者的传世之作，如《石涛上人年谱》《中国古代山水画史的研究》等著作，无不是深思熟虑、用心考定的结果，具有很高的学术价值。除正式发表的著述文字外，傅抱石还留下了若干以手稿形式存在的未定稿和提纲，如《关于石涛研究提要》《中国古代建筑年表》《唐宋的绘画》《唐山胜景图稿——金山寺及有关资料》等，生前未能最终整理完成，其中不免细节的疏漏和一些方面的粗疏；尽管这些不是傅抱石自己所理想的研究成果，却是他研究范围、学术思想的有机组成部分，它们与成稿共同组成了傅抱石宏博深厚的学术世界。人们可以从中借鉴其宝贵的学术创见，尤其是感受、把握他全面完整的学术思想和文化理想。2007 年 1 月，这些手稿由傅抱石子女捐赠给国家，入藏南京博物院，后摘要编成《傅抱石著述手稿》，由荣宝斋出版社影印出版。

毋庸置疑，傅抱石的研究领域是比较宽广的。需要说明的是：广博的领域，往往使研究难以深入，而不能细致深入是学术研究的大忌。研究的体味有可能会产生偏差，存在着各种问题。就这个意义而言，学术研究不胜其烦，最终成果或许只选取价值较高的部分展示出来。傅抱石的研究并非只是广博而没有深入。他不是全面地细致深入，而是选取了几个点进行深入研究，正如他自我总结所说："我对于中国画史上的两个时期最感兴趣，一是东晋与六朝，一是明清之际。前者是从研究顾恺之出发，而俯瞰六朝，后者我从研究石涛出发，而上下扩展到明的隆万和清的乾嘉。"[5]顾恺之研究、石涛研究等是他选取的重点，成为他学术研究的支柱，是其学术生命的基地。事实证明，也正是这两个专题奠定了傅抱石在中国现代美术史学史上的地位。

　　由此可见，傅抱石的美术史研究是博与深的结合、选点研究与一般研究的结合，这是学术研究的理想境界。如果没有广博的视野，选点的深入就很难。选点研究的对象本身不是孤立地存在，总是与前后时代、各个领域存在着千丝万缕的联系。如果不了解这种千丝万缕的联系，所谓的选点深入也便成了一纸空文。如果研究只有广博，没有选点的深入，就会大大地削弱研究成果的质量，就无法搭建起学术的大厦。从某

种程度上来说，傅抱石的美术史研究充分注意了点与线、线与面的结合。

如果仔细考察傅抱石一生的著述，我们不难发现，其研究基本可以 1949 年为界限，呈现出明显的阶段特征。20 世纪 30 年代中期，傅抱石利用留学日本的契机，综合中日美术史学研究成果，编撰了《中国绘画理论》《中国美术年表》等，体现了傅抱石美术史学最基本的学识修养。留学归国后，傅抱石在美术史教学的同时，开始以科学的研究方法对中国美术史进行多角度研究，旁征博引，解决了古代绘画史上若干悬而未决的历史问题，典型例子如"石涛研究""中国早期山水画史研究"等，体现了傅抱石美术史学对中国美术最深沉的理性阐述，为后人的研究奠定了扎实的学术基础。当时，傅抱石"拼命写文章、搞著译"，一则以稿费维持生计，二则以学术探索成功之路[6]，其学术方向也从早期的激情写作转向考据化的研究路径，体现出实事求是的治学精神。他从美术史研究中找到了精神归宿。1936—1942 年的 6 年成了傅抱石美术史研究的丰产期。

1950 年后，随着社会政治的变化，傅抱石基本将工作中心转向绘画创作，尤其是调任江苏省国画院院长后，或许创作任务比较繁重，或许社会事务十分繁忙，已很少从事纯粹的古代美术史专题研究，著书撰

文基本以绘画本体研究或美术观念的阐释为主，亦如林木所言："学术个性被迫消失乃至写作愿望的淡化，作为美术史论家的傅抱石也逐渐地为著名画家傅抱石所取代。"[7] 其美术史学研究呈现出"以论代史"的倾向，以山水画、人物画为例阐述现实主义的发展轨迹，撰述的《中国的人物画和山水画》《中国的绘画》（上辑）等，成为 20 世纪 50 年代初期极具时代特征的史论著作。

需要说明的是：傅抱石是 20 世纪前期留学海外专门研修美术史的屈指可数的两人之一。他从日本接受了先进的治学方法，训练了敏锐的学术洞察力，并以自己丰硕的研究成果成为 20 世纪中国美术史学史上理所当然的奠基人，为中国美术史学的现代化作出了重要贡献。1950 年以后，由于社会、政治的变迁，傅抱石尝试以马克思主义理论重新检视、解释中国美术发展的进程，尽管专门的研究逐渐减少，但少量的成果反映了其研究方法和视角的变化，见证了 20 世纪中期中国美术史学在意识形态主导下的历史情境。所以，从中国现代美术史学发展的谱系上说，傅抱石可称得上是一位在 20 世纪中期以丰硕的研究业绩承上启下而具有相当影响的学者。

不言而喻，傅抱石是 20 世纪中国现代美术史学史上的第一代美术史家。他生活的时代，是中国社会大变革的时代，其经历了两次重大的社会转型。社会政治、

文化观念、意识形态的转变，无不引起人们对中国美术的历史和未来、继承与发展等诸多问题的深度思考。这些变化也深刻地体现于傅抱石的学术和创作之中。傅抱石无疑成了20世纪中国美术史上的一个典型案例和生动缩影。所以，展开傅抱石美术史学研究有助于人们了解和掌握20世纪中国美术史学发展的脉络，以达到"小中见大"之效果。

值得注意的一个现象是：在以往的美术史研究中，作为美术史书写者的美术史家往往是被忽视的，很难进入美术史研究的"中心话题"，其被关注的程度无法与画家相提并论。本来，画家的历史地位是由美术史家来确定的，但在过程中，我们看到了明显的画家重于史家的现象。更有趣的是：作为一个美术史家的傅抱石的地位比不过作为一个画家的傅抱石，傅抱石美术史学难以引起足够的重视。

笔者在傅抱石研究的过程中曾对其美术史学给予了一定的关注，曾三易其稿完成了《睿智的眼光　钻研的精神——傅抱石的中国美术史论研究》，将傅抱石置于近代中国美术史学兴起的大背景下，解析其在绘画史学、美术史基础性研究、美术观念的演变、风格学的应用、早期山水画史研究、石涛研究、中国美术思想史、篆刻史等方面所作出的贡献。后来，笔者按照时序，从整体系统入手评述傅抱石的学术，并通

过合理的纵横向比较，解析得失，梳理出其美术史观、治史方法、研究内容、学术品格等方面的嬗变轨迹，以期总结出傅抱石在 20 世纪中国美术史学史上的地位和作用。

当时，笔者试图令人们一方面更好地了解傅抱石的学术，真切地认识作为一个美术史家的傅抱石；另一方面则以此为契机，更好地理解以傅抱石为代表的 20 世纪中国美术史研究者是如何吸收西方先进的观念与方法、如何发扬以往美术史研究的优良传统以及如何改造或摒弃以往研究中的弊端，从而使其美术史研究取得了巨大成绩。同时，也使人们能更深刻地理解他们之所以在美术史研究上的建树不一与得失不同，主要是由于他们对外来文化，民族传统的历史、性质、特点以及各自的研究方式等理解不同所致，以便系统地总结前人研究中国美术史的经验与教训，揭示中国美术史学发展的规律，从而对 20 世纪中国美术史学史发展进程有一个比较清醒的认识。

所以，傅抱石美术史学并没有成为过去，作为一个美术史家的傅抱石不应被淡忘。

注释：

[1] 傅抱石：《壬午重庆画展自序》，叶宗镐编：《傅抱石美术文集》，上海古籍出版社，2003 年 10 月，328 页。

［2］陈传席：《傅抱石》，河北教育出版社，2000年10月，113页。

［3］《大涤子题画诗跋校补》手稿上、下二册，行楷，钢笔，书写整齐秀美，令后人充分领略到傅抱石严谨的治学精神。2006年12月，即傅抱石子女向江苏省人民政府捐赠傅抱石写生画稿、著述手稿、常用印章入藏南京博物院前夕，《大涤子题画诗跋校补》由上海辞书出版社影印出版。

［4］几乎同时，香港学津书店也出版了该著。以往，研究者对香港版《中国的绘画》的出版时间有所误会，陈池瑜在《中国现代美术学史》附录《中国现代美术学著述目录初编（1901—1950年）》中将其列入，标为"年代不详"（陈池瑜：《中国现代美术学史》，黑龙江美术出版社，2000年3月，343页）。今有赖网络之便，查得该书台湾馆藏信息，委托台湾东吴大学卢素芬女士收集该书基本信息，经核对方知实乃同一内容。香港版《中国的绘画》封面与内地版风格也基本一致，但未有"上辑"字样，同时因政治因素删去了内地版扉页原本所附的毛泽东《新民主主义论》、周扬《坚决贯彻毛泽东路线》中的两段文字。经此勘察，得以解决傅抱石此著的版本问题，以明正声。今借此机会说明一二，希望引起读者注意，并向卢素芬女士申谢！

［5］傅抱石：《壬午重庆画展自序》，《傅抱石美术文集》，328页。

［6］傅抱石：《关于"胡风反革命集团材料的学习"个人书面总结》，江苏省档案馆藏"傅抱石档案"，编号2516，1955年8月22日，1页。

［7］林木：《傅抱石的中国美术史论研究》，《江西社会科学》，2004年第2期，219页。

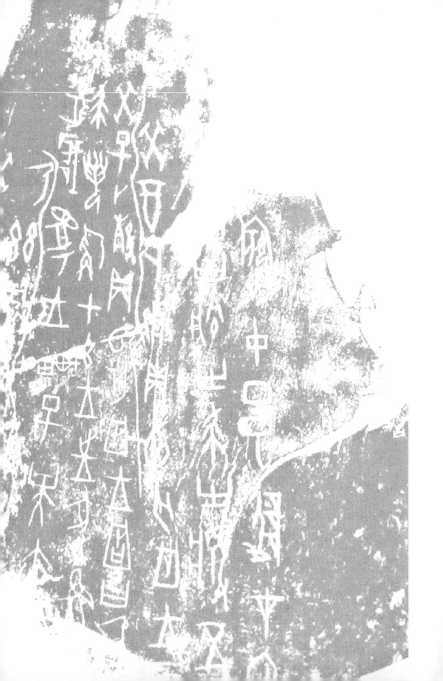

目　录

人类在开始记录以前的一个悠长时期，叫做先史时代。开始记录以后叫做历史时代。这历史时代的开始，由于地域而显有不同，如埃及最古的记录在公元前 4500 年以上，而法国的历史则自公元 6 世纪后半才开始；还有没有记录的未开化民族。所以，先史时代从什么时候起不是划一的。考古学者根据人类所曾经使用过的器具的材料及加工的样式，把原始民族间的文化进展的过程分成若干时代，因为从这些过程内发现比较相同的途径。普通的分期即：（1）旧石器时代；（2）新石器时代；（3）青铜器时代；（4）铁器时代。

旧石器时代之前后有加晓石器时代（或曙石器时代）、中石器时代、新石器时代而统名石器时代的；青铜器之前有加铜器时代而与铁器时代统名金属时代的；又有在石器时代以前加木器时代的。种种分法，随各家的观点还没有十分一致。历史时代的开始，大约相当于铜器或青铜器时代。但进入铜器或青铜器时代的迟早，也因地方而各各不同。就欧洲论，埃及和

美索不达米亚在公元前4000年顷已结束新石器时代，而本部大约在公元前2000年顷还是继续着。然从艺术的观点去观察各时代的特征，则：

（1）旧石器时代　用骨角木石的粗制器具，以渔猎所获或果实而生活，遗物有壁画、浮雕、立体雕……题材以动物为主，亦有人物、植物、鱼类等，相当写实。

（2）新石器时代　日用器具渐趋精巧，虽同一石器而加工的状态甚为进步，有磨制的石器。陶器亦已烧成。农林牧畜渐知生意，略有社会生活之经营，遗物有陶器图案，视前时代写实的流成对照而为象征的。

（3）青铜器时代　陶器或青铜器的纹样，虽同为几何形，而较前时代特别精炼（练），尤以回复纹样等触目，又有曲线纹样的雕刻。

（4）铁器时代　以铁器工艺为中心，有非常优美的曲线纹样。因铁容易酸化，故初期遗物甚少。

据上面看来，人类的艺术活动在旧石器时代就已萌芽。同时，这石器、铜器、铁器三个阶段，又正表示着艺术活动演进的程序。先史时代的暂不可知，而从考古学来指出人类文化发达的过程——虽然多少有些出入——是不以没有年代的价值而减低它的重要。

中国的史前史，现在尚在专家的研究中，还没有确切不移的结论供给我们。真正的历史时代可以从什么时候开始，据《尚书》的唐虞说，抑据《史记》的

黄帝说，抑根据以殷虚（墟）的发现为中心而有的商代说。这俱是还有待研究的问题。但中国文化进展的过程，当然也经过石器、铜器、铁器的三个阶段，袁康《越绝书》卷十一云：

> 轩辕、神农、赫胥之时，以石为兵……黄帝之时，以玉为兵……禹穴之时，以铜为兵……当此之时，作铁兵。

除玉兵外，令之相合。所谓玉兵，或可以看作已知磨制石兵的新石器时代，果可则更符合了。不过，今日中国所有关于殷周以前的文献，多半是春秋到汉代的追逑，它可信的成分尚难遽言。所以，还不能够确切的（地）予各时代以年代的范畴。这是必须留待将来考古学上之证明的。

人类既自旧石器时代即有艺术活动，若就广义的工艺说，工艺美术的起源是与人类的文化差不多同时开始的。因为工艺的制造是应人类生活的需求而起，又转而随着文化的进展，渐渐加工以至精美之境，使在应用的目的之外还能满足"美的愿望"。然当此种转变之时，和工艺的进步最有关系的条件，便是住所的相当固定。住所固定了，一切工艺品的型（形）式和纹样的发展，才有所附丽，换句话说，工艺的发达

某点上是受建筑支配的。中国本为游牧民族，黄河流域也是以适应着，但什么时候这游移不定的生活才渐告结束而定住下来，这问题很难推敲。浅近的研究，有关建筑的如轩、辕、轓、轞、舆等字，都是从车，车是流动的。又如垣、墉、阪、隍等字，从土从阜，阜亦是土，是不动的。这其间或透露了中华民族从游牧生活至耕稼生活的痕迹。《史记》载黄帝迁居，往来无常所，这是否即可指黄帝时代为游牧生活的确证还待研究。也许在他以前，耕稼生活已经开始。中国工艺美术的初史，无论从什么观点，经传所记仍极有它的重要。

　　黄帝以后，始可纪年。这时候，有"合宫"的建造，可想距结束游牧生活已经过很长的时期，故历数音乐、兵器、陶器、木器等的肇始，并非绝不可能。通常把公元前3000年顷为我民族定居黄河流域的时代[1]，那么据一般把黄帝始自公元前2697年的一说，约有三四百年，假使这样，文化的进展是很可观的。再看后黄帝约三四百年的唐虞，祭祀礼仪相当的有了为适应宗法社会的需要，于是土制、陶制甚至铜制的礼器也有了。这决不能完全看作不可信的传说，因为文字资料本身的真伪是一问题，对于后世的影响又是另一问题，如《前汉书·司马迁传》：

尧舜饭土簋，歠土铏。注：铏，瓦器也。

《史记·太史公自序》：

墨者亦尚尧舜道，言其德行……食土簋。

簋是食器之一，也是祭器之一。这个字从竹，本来是用竹或用木制的。土制的簋，既在周代还有制作，但由土簋而演成的铜簋，殷末的遗品今日还有。若逆溯其由绪，所谓竹、木、陶、土、铜等材料的演进，尧舜时代的食土簋，是有其所以然的。《仪礼·燕礼》云：

公尊瓦大两。注：大音泰。瓦大，有虞氏之尊也。

《礼记·明堂位》云：

泰，有虞氏之尊也。

尊是饮器，也多用土制。和《尚书》益稷作"绘宗彝"的虎彝、蜼彝，都是这时代所创始，同为宗庙的礼器。尊、彝是三代铜器最常见的，周的六尊、六彝，即是承制以前的若干遗制而后定。玉器也始于帝舜，《尚书·舜典》有"辑五瑞，如五器"的话，虽语焉未详，

而征之周代的六瑞、六器，它的源流又未尝不可追寻。

尧舜时代既有相当完备的器用，有文饰，有雕琢，并从而赋予"宗教的"色彩。文化上，它对于三代能无影响吗？今国内考古发掘的结果，虽还无法证明这一时代；而据表示石器时代告终期的仰韶文化的兴起[2]，这问题更有其意义。关于仰韶时代正确的范围，有的以为在公元前3000年，亦有的以为在公元前2000年[3]，相差很大。假定从前说，仰韶时代大体上相当于文献上所指的黄帝时代；从后说，则相当于夏的前期。这仰韶文化的遗品，有石斧、石凿、石镞、陶器等，尤以有彩色图案的陶器最为重要。陶器的型（形）式、纹样和色彩，和瑞典安特生在甘肃所发现的具同一系统的遗品，山西、河南与东北四省（三省及热河）都有出土。这类彩陶虽极像东欧地下的发掘品[4]，然它的系统是传自东欧，抑本土自发？我想还待研究。这彩陶所代表的时代，大体是从公元前3000年至公元前2000年，而唐虞时代（约前2357—前2206年）都隐约的（地）包含在这中间。据《礼记·礼运》："后圣有作，然后冶火之利，范金合土，以为台榭、宫室、牖户。"然其不详何时代。而《周书》有"神农作瓦器"之语，中国陶器的起源遂可推至神农氏。《路史》云：

神农氏谓：木器液而金器腥腥，人饮于土而食于土。于是大埏埴以为器，而人寿。

《吕氏春秋》"黄帝有陶正，昆吾作陶"，《史记》亦谓"黄帝命宁封为陶正，以利器用"。足见黄帝当时，炊器一类的需要很繁，叫宁封去总其事。朱琰《陶说》云："大抵如黄沙之质。"到了唐虞，文物已渐具规模，如前所述，已有若干礼品的土器（古陶原不晒干应用），并且帝尧的号为陶唐氏，许慎《说文》曾加以解释："陶丘有尧城，尧尝所居，故尧号为陶唐氏。"又云："陶丘在济阴。"

实际（上），陶字有"窑"的意义，即所谓"陶灶"。陶丘，是否起名于陶灶，尚不可知。而本音外，是有读作"遥"的。至于帝舜，他和陶更有关系。（帝舜）在未登位以前做过陶人，在河滨制陶。看他执政时代时对陶器的改良创作——从食器进而有礼品，可想他是一位陶业专家。这时代，两位皇帝都是和陶有不可解的因缘。那么当时的陶器，现在虽没有发见（现），或者不至于怎样的窳陋。就仰韶时代的彩陶而论，它与唐虞有何等关系，应是亟待探讨的问题。若专从型（形）式、纹样、色彩来决定它的时代和系统，终觉不是完善的处置。

通常把古代陶器的进展，分黑陶、彩陶、白陶三

个阶段，代表仰韶时代的是彩陶。据帝舜的以五采（彩）作绘，可能把他这一时期的陶器暂归之于彩陶。白陶则殷虚（墟）出土的很多。近年，在杭州等地有黑陶的发现，而且黑陶上有和甲骨文、金文或同或异的最古文字[5]。而黑陶的遗痕，则现于另一种材料的工艺品，于是最适当达此目的的漆器，或于此时顷产生亦未可知。物之黑者曰漆，传有黑漆食器的制作。

自民国十七年（1928年）中央研究院从事河南安阳小屯的发掘以来，从甲骨、青铜器、陶器等遗物的研究，已能证明距仰韶时代1000年到1500年的商代文化。它的特点，如政治、宗教、文学、历法、美术都有相当的规模，尤以殷代的铜器多而精美，以及表现于玉石、甲骨的雕刻。学者向多承认，这是铜器时代，然而就文字上的记载，三代的夏（前2205—前1784年）已有铜器——即有名的铸鼎故事——《左传·宣公三年》："昔夏之方有德也，远方图物，贡金九牧，铸鼎象物。"《说文》云："鼎三足两耳，和五味之宝器也。昔禹收九牧之金，铸鼎荆山之下。"这是一个非常有趣的问题。最近以前，还没有人肯相信夏的时代会有铜器，而且有鼎。现在知道铜器的极盛时期是殷末到周初，而这期的铜器，无论型（形）式、纹样，其精其妙，远非后世的工艺家所能想象。因此遂有人怀疑，它的前身必有长时期的演进[6]。否则，决不会突然到此地步。夏代距殷不过三四百年，夏能有铜器，不是很自然

的解释么？再就欧洲铜器时代工艺上最触目的回旋纹，在中国的夏代也有的。《礼记·明堂位》云：

山罍，夏后氏之尊。

《尔雅·释器》疏：

罍者，尊之大者也。……虽尊卑饰异，皆得画云雷之形。以其云罍，取于云雷故也。

尊之名，已见虞舜时代，到夏更复杂起来而有山罍的创制。这山罍的纹样，即是回旋形的，即是殷周铜器上用作地纹、使用非常普遍的云雷纹。《说文》云："雷，本作靁，阴阳薄动，雷雨生物者也。"从雨，畾声，像回转形。八卦的震卦，也是雷的标记。

关于"鼎"在夏代出现，实在不可轻视。中国的鼎是原（源）自鬲的。而鬲的创造，有人说是把三个尖底的陶瓶合而为一便成鬲[7]。这就鬲和鼎不同的一点看，是有意义的。鬲是陶器，而鼎是铜器，铜器本有很多的器具是由于模仿陶器而来，仰韶和殷虚（墟）的陶器中，都有"鬲"，但后者不仅制作较精，而且型（形）式也渐有变迁，即所以成为鬲的中空的三足，到此渐渐减灭。这并不是说殷虚（墟）有鬲，夏即不应该有鼎，

正是以表示夏代有鼎的可能。

到了商代，工艺的进步，至可惊人，因为有宝物做（作）我们中国古代文化伟大灿烂的证明。这时代，手工艺的制造为六种，即土工、金工、石工、木工、兽工、革工的六工，各有专门。今日所能接触的，虽有土工、金工、石工的若干遗迹，然他（它）的精美，尤以金工，确令后人有不能超越之叹。礼器方面增加的也不少，如罍与著尊，都是这时的创作。罍是从鼎而来的饮器，可以视为爵形器的一种。它同用途的东西，夏代用戋，周代用爵，殷代即用罍，上画禾稼以为装饰。著尊，《礼记·明堂位》云："著，殷尊也。"注：著地，无足。和罍不同。至于铜器，在遗品所能窥察的技法上的进步，不特型（形）式、文（纹）样的精致，还有金错、镶嵌、涂金诸种，而这些俱是造成中国铜器的黄金时代的原（元）素。

再进而至于周代（前1134—前256年），夏商的文化之美汇聚、溶（融）解而产生了更光辉灿烂的文化，把中华民族崇尊卑、重礼节的精神——表现于典章制度之中，工艺品的制作也随着时代的需要而分类益繁。

《周礼·书》[8]本是记叙当时行政的书。就工艺史论，《冬官·考工记》几（乎）全部是当时各种工艺的记录。《考工记》开头就说：

国有六职，百工与居一焉。或坐而论道，或作而行之，或审曲面执，以饬五材，以辨民器，或通四方之珍异以资之，或饬力以长地财，或治丝麻以成之。坐而论道，谓之王公；作而行之，谓之士大夫；审曲面执，以饬五材，以辨民器，谓之百工；通四方之珍异以资之，谓之商旅；饬力以长地财，谓之农夫；治丝麻以成之，谓之妇功。

可见，百工的地位很是重要。于是，商代的六工至周代增为八材，即：珠、象、玉、石、木、金、革、羽八种。《天官·太宰之职》云"五曰百工，饬化八材"，用各种材料制造一切器用。这八材的工作是切、瑳、琢、磨、刻、镂、削、析[9]，需要相当熟练的技术，固无问题，同时还须分别部门才能够获得圆满的成绩，所以：

木工：分轮、舆、弓、庐、匠、车、梓七门。

金工：分筑、冶、凫、桌、段、桃六门。

皮工：分函、鲍、韗、韦、裘五门。

设色工：分画、缋、钟、筐、㡛五门。

刮摩工：分玉、栉、雕、矢、磬五门。

搏埴工：分陶、瓬二门。

把六种材料，分为三十门，据郑玄所注，事官之属有六十[10]。这样复杂的机构又各有专责，在中国

工艺史上还没有可比拟的例子。所谓木工，多指的是车辂的制造，因为周代是尊舆的时代，和虞舜的尊陶、夏后的尊匠、殷人尊梓乃一样的性质。据郑氏注，周代所以尊舆，是"武王诛纣，疾上下失其服饰"的原因，故非常注意车的制造，把车分为六等辐，轮、盖、画、车、轴……的长短、大小、色泽都有规定，也许这是木工居首的原因。

工艺制造的分工既如是缜密，那么当时朝廷对于工艺品怎样处置呢？在我们几乎应该认为以工艺为中心的周代，是有极其妥善的设施的。如：

玉府：属天官冢宰，掌王之金玉玩好兵器。

天府：属春官宗伯，掌祖庙之守藏与其禁令。凡国之玉镇大宝器藏焉。

典瑞：属春官宗伯，掌玉瑞、玉器之藏。

典庸器：属春官宗伯，掌藏乐器、庸器。

司干：属春官宗伯，掌舞器。

司服：属春官宗伯，掌王之吉凶衣服。

弁师：属夏官司马，掌王之五冕。

这虽是略举若干，周代政府对于工艺的重视，（却）可见一斑，不消说各种工艺均有飞跃的进展。

春秋以后，诸侯斗争，可谓强凌弱、众暴寡，到了战国末季，只有秦、楚、齐、燕、韩、赵、魏七国，历史的看法，这是周室的衰微。若从美术或文化的观

点，这时候虽是攻乱相寻，但人民思想上获得了自由的发展，一切的工作都可以照自己的理想进行。譬如：秦和楚两国，因地域不在中原，它们各有自己的文化，秦的艺术样式或图案流露着特殊的意味，而楚越间则雕刻的艺术颇为盛行。

殷周以前工艺美术的轮廓及其有关的问题，大致有如上述。因为美术是民族精神和文化的最大表白，而工艺更是表白的（得）亲切异常。自仰韶和安阳的发掘，几多精美绝伦的遗品，足够证明我中华民族的崇高伟大。这些遗品，都曾经为我们的祖先日常所尊敬、所接触过，同时它的完成，又是先民所琢磨、所刻镂。即以殷器而论，在3000多年以后的我们，居然能够有机会瞻仰，这样的荣幸，今日看来，43年以前的人便没有办法获取的。

一、玉器

玉是石的一种，它的源起当是承着石器的发达而来。人类使用石器的时代不知若干万年，对于石制的器具自有非常密切的关系。后来，随着文化的展开，（人们）觉得这种光泽温润的东西——即玉实在可爱，更渐渐进而崇高它的地位与价值，使它代表一种最高的礼仪、道德和阶级。于是在本质上它不过是块石头，精神上则是一种非常可敬而甚为神秘的寄托。这种演

变，从最富于威严的圭，便能看得出来[11]。《说文》建首有玉字："象三玉之连，｜，其贯也。"小篆作王，金文大体差不多。惟甲骨文作丰，也是像一串之玉的形式。这或者是根据当时的一种装饰品，因为玉器在商代已被相当的重视，殷虚（墟）出土的有透雕戴冠跪坐的玉人、玉石冠饰，以及各种人形、兽形、鸟形、虫形的佩玉，无一不小巧玲珑，活泼生动[12]。可见玉器的萌芽应还在殷代以前，《尚书·舜典》记有"辑五瑞，如五器"，注云：器谓圭璧。圭璧的名称也许后起，但帝舜时代的文化至少已粗具涯（崖）略，用玉器示信，并非绝不可能。清末陈性在《玉纪》论三代玉器的制作云：

三代以上，制作款式各有不同。夏尚忠，雕刻极细如发，尝有玉器上镶嵌金丝宝石者。商尚质，雕刻朴素少文。周尚文，雕刻细密而缛。

这尚忠、尚质、尚文的说法，就三代的工艺论，固未能完全表达各时代的优点。即夏的玉器上镶嵌金丝宝石，在没有实物证明以前，我们也不敢遽信。不过，据殷虚（墟）出土的铜器上所施的金错、镶嵌、涂金的加工，遒丽谨严的未曾有。所以有（人）认为这些加工的技术，在夏代即已肇始的[13]。

商代以后，已有遗品可征（证）玉器的艺术到达了相当高度。到了周代，对玉的制作与使用更加积极复杂起来。冬官有玉人、雕人[14]，以作圭、璧、琮、璋。天官置玉府，掌理天子的服玉、佩玉、珠玉、含玉、珠乐玉敦。春官置典瑞，掌理玉瑞、玉器的使用和出入。这时候就使用的目的和意义，最重要的有两类：一种用以分别尊卑的等级，差异在尺寸与文（纹）饰，可说是"政治的"；一种用以祭祀天地四方，差异在型（形）式与色泽，可说是"宗教的"。前者有圭四种，璧两种，曰六瑞；后者有璧、琮、圭、璋、琥、瓒六种，曰六器。两者都属于春官大宗伯之职。这种礼制，本来虞舜时代即已创始，到此时才把它完成。六瑞是：

（1）镇圭：瑑饰四镇之山，长一尺二寸，天子所执。

（2）桓圭：瑑饰宫室之象，长九寸，公之所执。

（3）信圭：瑑饰人形（缛），长七寸，侯之所执。

（4）躬圭：瑑饰人形（粗），长七寸，伯之所执。

（5）谷璧：瑑谷文，径五寸，子之所执。

（6）蒲璧：瑑席文，径五寸，男之所执。

圭的某种文（纹）饰来象征某种阶级的身份，使长短或型（形）式的不同而人格化。如镇圭的雕刻四镇之山，是象（像）天子的安抚四方；桓圭的雕刻宫室之象，是象（像）公的安其上；子、男两个阶级的不执圭而执璧，则因他们尚未成国。六器是：

（1）苍璧，礼天以冬至，璧圆，象（像）天，（谓）天皇大帝。

（2）黄琮，礼地以夏至，琮八方，象（像）地，谓神在昆仑。

（3）青圭，礼东方以立春，圭锐，象（像）春物初生，（谓）苍精之帝，而太昊、句芒食焉。

（4）赤璋，礼南方以立夏，半圭曰璋，象（像）夏物半死，谓赤精之帝，而炎帝、祝融食焉。

（5）白琥，礼西方以立秋，琥猛，象（像）秋严，谓白精之帝，而少昊、蓐收食焉。

（6）玄璜，礼北方以立冬，半璧曰璜，象（像）冬藏，地上无物，惟天半见，谓黑精之帝，颛顼玄冥配食焉。

这色彩、形式和神所组合的六种玉器，最重要的是色泽，参加典礼的天子，身上要佩与祀神相同颜色的玉器，所以时时改换，即牺牲、玉帛的颜色，也须与玉相同。这种以颜色配合神祇的礼节，据英国人白雪尔（波西尔）（S.W.Bushell）的研究，上古的巴比伦也是如此[15]。

六瑞六器，天子政令所施，几乎全可以假手于玉器。我们看《周礼》所记载是如何的繁复，有关神制的大之如朝觐、发军、修聘，小之如和亲、聘女、敛尸，有关祭祀的如拜日、祀天地，易行、除慝，无不奉玉。玉器工艺在周代，诚可谓为当时文化上最有权威的一

种器物。

殷周时代，尤以周代，既然玉器的制作和使用有这样的发达，那么所需玉的数量之多，可以想见。黄河流域是不产玉的，山（陕）西的蓝田古书虽记载，而产量之少，决不能供当时的需要。玉的取给，大半是来自现在新疆省的和阗和莎车的地方[16]。清椿园《西域闻见录》云：

新疆峭壁峻崖之石，皆为玉宝。其地回民常乘犁牛，上至雪界之外，以火熔石或锤凿之，使大块玉石纷纷坠于山下，然后拾归琢成玉器。

清陈性《玉纪》云：

玉为阳气之纯精，体属金，性畏火，多产西方。惟西北陬之和阗（古于阗国，今属新疆）、叶尔羌（古莎车国，原属回疆），所出为最。

《穆王子传》原有西行的记述，假使今古的矿产不致相差甚远，那么三代玉器的原料，惟（唯）有新疆可以供给。从新疆到现在的豫北一带，以当时种种的情形，连输运这样繁多的玉石，实不是一件轻而易举的事。然玉在当时的需要又那样的殷切，在朝野上

下的地位又那样崇高，我想至少在周代或有类似运输机构的组织。经传失传，也未可知。《周书》即有"纣以玉五千裹身自焚"的故事[17]，这虽不可信，而也足见玉的消耗了。

因为玉在朝廷具有无可比拟的价值，形成了宗教上、政治上不可或缺的一种东西；加以它色泽和温润的美感，这影响自然极普遍的（地）深入民间而为大众宝贵的恩物，于是玉在社会的各阶层，遂成了共同的道德、目标而被追求。生时用玉、佩玉，死后含玉，还要摆六种玉器在尸的四方，简直把玉看作生命的宝贵而不可须臾离。故《礼记·玉藻》云：

君子无故，玉不去身。

又《聘义》云：

子贡问于孔子曰："敢问君子贵玉而贱珉，何也？为玉之寡而珉之多欤？"孔子曰："非为玉之寡故贵之，珉之多故贱之。夫昔者君子比德于玉焉，温润而泽，仁也；缜密以栗，知也；廉而不刿，义也；垂之如坠，礼也；叩之，其声清越而长，其终则诎然，乐矣；瑕不掩瑜，瑜不掩瑕，忠也；孚尹旁达，信也；气如白虹，天也；精神见于山川，地也；圭璋特达，

德也；天下莫不贵者，道也。《诗》曰：'言念君子，温其如玉。'故君子贵之也。"

孔子把玉的种种美点，象征一个理想的君子。因此，《白虎通》亦云：

玉者，象君子之德，燥不轻，温不重，是以君子宝之。

《说文》亦云：

玉有五德，润泽以温，仁之方也，鰓理自外，可以知中，义之方也，其声舒扬，专以远闻，智之方也，不挠而折，勇之方也，锐廉而不忮，洁之方也。

这是受着周代玉器特殊（别）发达的影响。

二、铜器

中国铜器工艺的最初情形，固不明了。而据夏代之有少数礼器及云雷文（纹）的装饰一点，认为铜器工艺在夏代已有制作，我想这并没特殊不妥的地方。礼器是原（源）于用器的，铜器的型（形）式或纹样又多间接承受了以陶器为主的（如竹木等）影响，据

考古学所得的资料，殷周的艺术，可以铜器工艺为主。而铜器上的雕刻又足以代表殷周艺术的最高峰。美国福开森（John Calvin Ferguson）说中国铜器艺术为一切艺术之源泉[18]，这话虽指铜器艺术之全部，然充分呈露中华民族精神已使全世界惊异莫名者，铜器上雕刻、金错、镶嵌的具有不可思议的精美，实为最大的原因。这种独有的技术、题材的富于变化、布置的匀净庄严，中国艺术基础的线条的运用，都完成了无以复加的程度，即举用金银丝或玉石在铜器上加工而论，殷周期的已使人有鬼斧神工之感，那么，它在夏代能有相当成绩，岂非极具合理的推论。宋朝赵希鹄《洞天清禄集》云：

夏尚忠，商尚质，周尚文，其制器亦然。商器质素无文，周器雕篆（琢）细密，此固一定不易之论，而夏器独不然。余尝见夏琱戈于铜上相嵌以金，其细如发，夏器大抵皆然。

明高濂《燕闲清赏笺》云：

三代之器，钟鼎居多，且大容升斗。虽有商质周文之说，然质者未尝不文，文者未尝不质。其质者，制度尚象，款识规模，铸法工巧，何文如之？其文者，

雕篆（琢）虽细，文理不繁，填嵌虽工，而矩度浑厚，质亦在也。夏嵌用金银细嵌云雷纹，片用玉与碧填剜嵌，美甚。曹云商无嵌法，非也。商亦有之，惟多金银片，而少云雷丝嵌细法。

这都是说填嵌的艺术夏与商俱有。赵氏所见的夏琱戈今虽不传，然即以此而非其说，也大不可。因为从种种上研究，夏代不但有铜器，而且可能有金错、镶嵌的技术。

过去，以为商代的铜器不多，但现在可将殷虚（墟）出土的铜器群证明殷末的工艺美术是以铜器为中心的。殷人尚武，兵器最多，饮食用器次之，乐器、服饰、装饰等又次之。民国二十五年四月在南京举行的第二届全国美展中央研究院出陈的殷虚（墟）铜器，据胡厚宣所记，其中关于饮食一类，更表示着铜器在殷人日常生活的周遭是占如何重要的位置：

殷人是一种好饮酒的民族，对于饮食特别讲究，因此饮食用器制作得十分精美。皇室所用差不多都是铜器，形式、花纹的讲求细致，远非周代以后之所及。展品中的饮食用器，分成了许多组，每组同在一虚（墟）出土，是一套用器。饮器共二组，一组十器，铜爵二，铜觚一，铜觯二，铜角一，铜罍二，

铜卣一，铜彝一。一组亦十器，铜爵四，铜觚三，铜觯一，铜卣一，铜尊一。……食器共二组，一组二器，铜鼎一，铜殷一……一组二十器，中柱旋龙盂形铜器二，铜盂一，铜壶三，铜铲三，铜箸三双六支，铜漏勺一，圆片形铜器一，中柱形陶器一，盂形陶器一，骨椎一。以盂三、壶三、铲三、箸三双之配合观之，似为三组颇复杂之食具。饮食器一组三器，铜爵一，铜觚一，铜鼎一。饮食烹饪器共三组，一组七器，铜爵一，铜觚一，铜斝一，铜罍一，铜鼎一，铜甗一，铜殷一。一组十三器，铜爵二，铜觚二，铜斝一，铜罍一，铜殷一，铜鼎一，铜盘一，铜戈四。一组二大铜方鼎。……厨中烹饪用器一组三器，带柄无耳鼎形铜器二，大圆鼎一。三器在一个墓中出土，以之与其邻墓的下方合观，知此必为厨中的烹饪用器无疑。

这是确切无疑的铁证，居今日而再检讨宋以来关于商器的著录，其意义似乎更觉得丰富。如《考古图》的乙鼎，注出得于邺郡亶甲城，商见癸尊得于邺，钟鼎款识的足迹罍得之洹水之滨亶甲墓旁……固应该承认古人鉴识之无俱，即若干根据铭文的特殊情形而考为商器的，也应有尊重的必要。准此以言，周代初期的铜器是足与殷末并辔的。而史册所有关于周代对于

铜器工艺的重视与设施，我们便未能全以传疑而轻之了。言制作，金工在商代是六工之一，周代虽增为八材，而金工与玉工，还是最重要的部门。因为铜器的美恶大半决定于冶铸技术的精粗，范铸的手续是非凡繁复的，模型的良否，固是作品的唯一保障，假使冶铸的技术太差，结果当必告失败。青铜器以铜与锡的配合为主，其配合的成分如何，系于用途及色泽者甚大，《周礼·考工记》就有"金有六齐"的记载，锡的成分自六分之一以至二分之一。

（1）六分其金而锡居一，谓之钟鼎之齐。

（2）五分其金而锡居一，谓之斧斤之齐。

（3）四分其金而锡居一，谓之戈戟之齐。

（4）三分其金而锡居一，谓之大刃之齐。

（5）五分其金而锡居二，谓之削杀矢之齐。

（6）金锡半，谓之鉴燧之齐。

第一种，1/6锡，用以制钟鼎、钲量等祭器；第二种，1/5锡，用以制斧斤；第三种，1/4锡，用以制戈首及三锋戟；第四种，1/3锡，用以制两刃剑，剑之长短因佩者的身份而定，农人所用的锄耨，也是这种合金所制；第五种，2/5锡，用以制刻字的铜刀，杀矢是用于战阵田猎的矢，其刃下广上狭；第六种，1/2锡，用以制平面（鉴）、凹面（燧）的镜子，这第六种合金所制成的镜子，有人曾加以分析过，的确是金锡各半，

色白及光力很强[19]。

这六种合金的成分及其用途既已规定，于是有两个部作分别负责，一个管理前三种，叫做"冶氏"，一个管理后三种，叫做"筑氏"，冶氏是制杀矢的，筑氏是做钢刀的。此外，尚有做剑的桃氏、做钟的凫氏、做铸器的段氏、做量的桌氏，这是铜器制作的六个部门[20]。

祭祀是国家的庄严大典，用于这方面的铜器，自然首先予以注意。所以，春官小宗伯之下设有司尊彝的礼官，负此责任。四时祭祀中使用尊彝的方法，是有规定的，如：

春祠夏礿，裸用鸡彝、鸟彝，皆有舟。其朝践用两献尊，其再献用两象尊，皆有罍。诸臣之所昨也。秋尝冬烝，裸用斝彝、黄彝，皆有舟。其朝献用两著尊，其馈献用两壶尊，皆有罍。诸臣之所昨也。凡四时之间祀、追享、朝享，裸用虎彝、蜼彝，皆有舟。其朝践用两大尊，其再献用两山尊，皆有罍。诸臣之所昨也。

这六尊、六彝礼制完成于周代。六彝是鸡彝、鸟彝、斝彝、黄彝、虎彝、蜼彝；六尊是献尊、象兽、著尊、壶尊、大尊、山尊，其型（形）式多象（像）禽兽的形状，是铜器中最精采（彩）、最重要的制作。周代的文化乃夏、

商文化的综合，这话孔子曾经说过，在这尊彝的制度里也可以证明。虎彝、蜼彝和大尊是帝舜的遗制，鸡彝、黄彝和山尊是夏的遗制，斝彝和著尊是殷的遗制，余当为周代所创。这些在当时或为木器或为陶器，到周代始一律铸以铜而配置于祭祀的三献之用。六彝用于初献（裸），皆有承盘，兽尊、著尊、大尊用于再献（朝践），象尊、壶尊、山尊用于三献（再献），皆有较尊大的罍，供诸臣饮酒之用。

铜器在仪礼的使用上既如此重要，于是浸假而为王侯贵族间之宝器。供爱玩或赏赐之用，这当是铜器的美感与庄严性所致。然也有镌刻功绩或认为可传之事实的。春秋以后，列国纷起，为了结好，往往把铜器贿赠对方，如《左传·桓公二年》云："庄公于郑而立之，以亲郑。以郜大鼎赂公，齐、陈、郑皆有赂，故遂相宋公。 夏四月，取郜大鼎于宋。戊申，纳于太庙。非礼也。"《昭公七年》云："韩子祀夏郊，晋公有间，赐子产莒之二方鼎。"《定公六年》云："公侵郑，取匡。……公叔文子老矣，辇而如公，曰：'尤人而动之，非礼也。昭公之难，君将以文之舒鼎，成之昭兆，定之鬶鉴，苟可以纳之，择用一焉。'"俱可窥察铜器在王侯贵族间的位置。

关于铜器的种类、名称、型（形）式非常繁杂，意义用法亦各有别。这是铜器研究上一个颇为困难的

问题。有的根据史册，就祭祀时所排列的顺序为分划；有的根据用时的关系，自使用方法上觅取区别的标准；有的根据器物的种类而分；有的更从造形(型)的型(形)式学的立场来观察其系统，可谓各有相当的理由。过去乐器、礼器或祭器之分，偏而不全，不能包括。近年经许多中外专门学者的努力，分类渐趋精密。这一面是铜器的领域，不仅仅如宋及清初的金石家什九以文字为主而扩及型（形）式、花纹诸重要之点。然另一面也因为铜器出土的日益增多，资料供给大为便利，但仍有若干须俟将来解决的。日本大村西崖分铜器为如下九款[21]：

（1）炊烹之器：鼎、鬲、镬、甗、盉等。

（2）盛酒之器：尊、罍、彝、舟、卣等。

（3）酒觞之属：爵、觚、觯、角、斝等。

（4）其余饮食之器：簠、簋、豆、敦、瓿、壶等。

（5）盥涤之器：匜、盘等。

（6）量器：钟、钫等。

（7）乐器：镈、钟、錞、镯、铙、镜、铎等。

（8）兵器：剑、矛、戈、戟、戚等。

（9）其他：投壶、旂铃、削及舆辂之托辕、承辕、车辖等。

这种分法，当时甚邀好评，日本以金工名世的香取秀真迄今仍沿其说[22]。

　　国内自殷虚（墟）发掘以后，商器的遗品非常丰富，徐中舒曾据以分铜器为五类：一为乐器，二为容器，三为兵器，四为服御物，五为装饰物，以第二类容器为中心包括锰器、食器、饮器、盥水器四种[23]。此外，美国福开森在所著《历代著录吉金目》[24]中分铜器为十二类：一为乐器；二为酒器，此类包括祭祀用的、饮酒用的、调酒用的三种；三为水器；四为食器；五为烹饪器；六为兵器，此类包括斫刺、远刺、近刺、钩刺四种；七为农器；八为度量衡；九为车马饰；十为杂器；十一为镜；十二造象（像）。后二类成专编。以上三家各有着眼之点与独到之处，大村氏大约以经传为依归，徐氏根据殷虚（墟）出土铜器为主，福氏则就中国整个铜器工艺立论，故区划特详。我曾从简明的观点分铜器为四类[25]，即：

　　（1）饮食器：尊、彝、舟、罍、卣、壶、瓶、爵、觚、觯、角、斝（以上盛酒、饮酒之器）；鼎、鬲、敦、盉、豆、簠、簋、甗（以上烹饪及熟食之器）；洗、盘、匜、盆、锅、水鉴（以上洗盘之属）。

　　（2）乐器：钟、铎、镈、铙、錞、镯等。

　　（3）武器：剑、戈、戟、矛、戚、弩机等。

　　（4）杂器：不属于上三类如钟、钫（量器）、镜、奁、印钵（日用品）、釭、辖（车马饰）、犁、锄（农器）等。

因为无论从文献或实物，铜器工艺的主要制作是饮食器，而尊、彝、钟、鼎往往又是代表铜器的名辞（词），工艺原是适应着日常生活而发达，所以殷虚（墟）的铜器群，也以饮食有关的遗品特别多。现在就前三类中比较常见的器物，它的型（形）式、制度，乃至在演进的历程上有何种重要的痕迹，一一加以简略的说明。

尊　尊的形状很多，普通是作圆筒形，腹部略大，也有方形的，至周的牺尊（即六尊的献尊）则象（像）牛的形，象尊则象（像）象的形，背有盖。

彝　两耳，圈足，通常都附属舟，舟是类乎洗而有两耳，略像盘子。彝比尊要低，都是用于祭祀的礼器。尊用素布覆，彝用有花纹的布覆，祭时从彝酌郁鬯酒祼放地上，用舟承着，郁鬯酒是用很多香草的叶子捣出汁来和黑黍米而酿的酒。六郁中鸡彝、斝彝、虎彝盛明水，鸟彝、黄彝、蜼彝则盛酒。

罍　较尊大，使用上次于尊的，肩有两耳，器的下方亦有两耳，边缘必刻云雷纹，这是名罍的所以。《尔雅·器》注："罍形似壶，大者受一斛。"以玉、金、梓等装饰的材料而别尊卑。用时与尊相须，即从罍分酒于尊而酌。罍，除盛酒外，也有盛水的。

卣　卣也是尊形系的饮器，与尊不同之点为有提梁、有盖，夏商时代总名之彝，周代以之盛郁鬯，故

所做卣。《尚书·洛诰》"以秬鬯二卣",《诗·大雅》"秬鬯一卣",是盛黑黍香酒的。祭祀时彝、卣、壶同用,彝为上尊,卣为中尊,壶为下尊。

壶　是周代所创的礼器之一,位置仅次于尊、彝。燕礼和大射的时候,卿大夫用方壶,士用圆壶,方圆是指壶方口圆口而言,方壶即口方腹圆,圆壶即口圆腹方。《周礼》夏官大司马有挈壶氏的官,"掌挈壶以令军井",有军事时,便悬壶以为师。此外,还有腹部扁平的扁壶和饮口细首圆腹的温壶。

瓶　《诗》云"瓶之罄矣",原为瓦器,周始制铜。其形似钟,颈长而细,圈足。

爵　是中国古代饮酒器中最有特殊的形态,且是铜器中最为美丽之一种。有流,有尾,有鋬,有两柱,下有尖锐的三足。全体的形状,近似鸟形。《说文》云"所以饮器象(像)爵者,取其鸣节节足足也",《字汇》云"取其能飞而不溺于酒,以示儆焉",都是道出这鸟形的饮器所以名为爵的理由及含义。爵和雀本通,因为有儆戒溺饮的寓意,故雀的容量甚小,仅盛酒一升[26],为同类饮器中的最小者。这种道德的解释,自有其重要。从饮器的爵演而为阶级的爵,尤与此有关。《周礼》"以八柄诏王驭群臣,一曰爵",把节饮的意义转而移诸政治,在周代是发挥尽致的。诸侯朝觐的时候,天子赐爵,有玉、角、金、银等的阶级。士

大夫以上兴燕赏，也有爵的赏赐。所谓"以章有功"，然从爵造形（型）的艺术研究，爵的起源是来自兽角[27]，经过其他容器型（形）式——重要的如鬲、鼎的激荡，逐渐变成而为周代饮器中最为盛行的器物。观以下的觚、觯、角三种，其字从角，固极可吟味，而形状之属于爵形系统，更足以征察（查）爵之渊源。

觚　觚是棱角的意义，四方有棱角的名曰觚。和尊相似，惟（唯）瘦而长形，如牵牛花，容二升，《韩诗外传》："二升曰觚，觚寡也，饮当寡少。"惟（唯）《考工记》及《说文》谓"三升为觚"，郑玄注："觚当为觯。"

觯　容三升，开口圈足，和尊、觚相似。《礼·礼器》"尊者举觯"，注云："三升曰觯，觯，适也，饮当自适也。"

角　角是爵的原始形，除无爵的两柱外，大体和爵相似，容四升。《礼·礼器》"卑者举角"，注云："四升曰角。角，触也，不能自适，触罪过也。"故为卑者所用。以上三器——觚、觯、角——容量及使用均有阶级性。

斝　似爵大，有两柱而无流尾，容六升。《礼·明堂位》："爵，夏后氏以戋，殷以斝，周以爵。"这已暗示着爵的前期和斝有关系。饮器有惟斝与爵有两柱直立于口缘之上。斝以禾稼为装饰，故有谓两柱即

是象（像）禾稼之形。但殷虚（墟）曾出土没有两柱的陶爵[28]。可见两柱绝非本质的部分。《周礼·考工记》："梓人为饮器，勺一升，爵一升，觚三升。献以爵而酬以觚。一献而三酬，则一豆矣；食一豆肉，饮一豆酒，中人之食也。凡试梓，饮器乡衡而实不尽，梓师罪之。"清程瑶田对于此条，郑锷注解云："饮酒之器，大小有度，乡衡有法，则命梓人以为之焉。"乡衡，即爵的两柱，在饮干时，与眉相齐，所以节度饮酒之容貌者，故又云："两柱盖节饮酒之容，验梓人之巧拙。"又宋吕大临《考古图》指两柱为饮完时，"两柱为耳，所以反爵于坫"。这两说就仪式解释两柱，亦富于价值。

　　鼎　鼎是源于鬲的，金文鬲作𩰨（召仲鬲），作𩰫（邾伯鬲），形状和鼎差不多。鼎的主要型（形）式是圆的，三足两耳。（方的四足两耳），乃烹食物、调五味的宝器。鼎之绝大者谓之鼐，圆而敛口掩上的谓之鼏；耳不附于口上附于身外的谓之钣。《钟鼎款识》释象形鼎云："按，鼎之字二，从二一，而口之下从折木，一阴一阳之谓道。鼎者器也。而道寓焉，一则成象，一则如法，故从二一。木，巽火（亨）也，故从折木。"这种解释不见于《说文》等字书。原来，鼎字古文作𣆪，即贞字，金文中如簠鼎的𣆪[29]，季贞鬲的𣆪，甲骨文中如𣆪、𣆪、𣆪、𣆪，都像鼎的形，即甲骨文的𠂤、𠂤，也是鼎的简

笔描写。又如器具的具字，金文有作🝀（宗周钟），作🝀（舀鼎）或作🝀（辛子卣）的，下部固显然从手而非折木，而上部除从目外，亦有从鼎（贞）的，即据后世对于"贞""具"的意义研究，亦不难推察鼎在古代是最吉祥、庄重，同时又最普遍易见的一种器物。再自这种意识出发，于是鼎可以代表天下，如"定鼎""问鼎"；代表贵族，如"钟鸣鼎食"；代表繁荣，如"鼎盛"。圆鼎俱是三足，为了鼎的威力之高，故三公曰"台鼎"，三方并峙又曰"鼎立"。鼎在中国文化上实有可惊的地位。鼎的装饰纹样，多为云雷纹或饕餮纹，它的特殊的配置，也是同类型铜器的中心，款识多在器的内面，亦有在口上的。

鬲　鬲和鼎的形状大致相同，其不同处即：鬲的三足中空通于腹部。这中空的足，通称为"款足"。《尔雅·释器》"鼎款足谓之鬲"，《前汉书·郊祀志》"空足曰鬲"。鬲原为陶器，三足中空，当为使火容易烧熟食物。铜鬲款足，其意义或亦如此。大约鼎用于祭祀天地、鬼神及接待宾客等大典，而鬲则为居常用品。

敦　敦圆形三足，有盖，腹旁有两大耳，饰以垂珥，耳足皆像兽形。惟盖有圈足，形颇特别，好像除下来是放在地上的。又有无盖、侈口、圈足，下面连有方形的座子的，又有无方座而类似簋的。就器形言，敦是复杂的一种，《考古图》云："敦，簋也。所以

宝黍稷，上古以瓦，亦谓之土簋，中古始用金。"故多有释敦为簋的。《礼·明堂位》云："有虞氏两敦，夏后氏四琏，殷六瑚，周八簋。"这些都是盛黍稷，为敦的主要用途，然据《宣和博古图》，则敦尚能盛血供盟之用。

盉　盉有盖，有提梁，钮流多像凤螭之形，三足或四足。据《说文》："调味也。"《广韵》："调五味器。"盉是和的古字，或调味是其本质的用法。盉的制度不见于经传，但《博古图录》有商周之物凡十二器。金文盉字不少，大体皿禾左右并列如𥁓形，吴大澂以为是盛羹之器，从字形上是无法提出反证的。然伯春盉有作🍶形的，俨然是一个酱油瓶的描绘，有高耸的细流，有鋬。盛羹之说，就待研究了。

豆　豆是盛濡物——鸟、兽、鱼、介等肉类——之器。最初是木制，后来才有陶豆、铜豆。它的形状即豆字的形状，如🎍，金文多有上一横，像盖形，而陶文则多没有这一横，这是否为陶豆无盖的证明，还不能定。《礼·礼器》云"礼有以多为贵者，天子之豆二十有六，诸公十有六，诸侯十有二，上大夫八，下大夫六"，又《乡饮酒》云"乡饮酒之礼……六十者三豆，七十者四豆，八十者五豆，九十者六豆，所以明老也"。豆在礼器中的用途很广泛，所以大冢宰下有醢人"掌四豆之实"，即朝事、馈事、加豆、羞豆。

簠、簋　簠、簋是姊妹器，簋用于常膳，簠用于加膳，都是盛熟食的。其形状据《说文》，簋是圆的，簠是方的。而《诗·秦风》则说簠为外方内圆，《广韵》则说簠为内圆外方，二而一的，与《说文》不同。今就《图录》所载的簠多如盘、簋多如敦。《周礼·考工记》"旊人为簋"，《疏》云"祭宗庙用木簋，今此用瓦簋"，亦不详其形式。又二字俱从竹，最初恐由竹编的饭筐。

甗　甗合二器而成，上部似甑，下部似鬲，烹饪食物用的。或三足而圆，或四足而方，或上下可分，或上下相连，形状并不一致。上层的甑是无底的，使热气容易上升。《说文》："甑也，一曰穿也。"《周礼·考工记》："陶人为甗。"郑玄即注为无底甑。《博古图录》云："商有父己甗二，父乙甗，祖己甗，鬲甗二，饕餮甗周有垂花雷纹甗，盘云饕餮甗，纯素甗。汉有偃耳甗，皆铜为之。"方言："梁谓甗为鉹。鉹字从金，既从金，则甗未必皆如考工为陶器也。"

洗　承水之器。《仪礼·士冠礼》云："设洗于东荣。"商周遗物不多见。

盘　侈口圈足，多有两耳。或盛水，或盛物品，或作浴器。《说文》："承盘也。"木制的称盘，铜制的称鎜。盘的铭文多数很长，就文字的研究，盘为铜器中极重要的一种，如散氏及英国博物馆藏的周盘[30]，尤以后者，铭达五六百言。

匜　据《说文》，匜是盥器，有鋬，有流，圈足或四足，有盖，亦有无盖的，往往像爵卣的形状。《礼》内则虽有"敦牟卮匜"的记载，但未涉及它的形制。从形体研究，匜有鋬、有流，说是盥器或注水之器[31]，都未能使人信服。因为注水器并不需要流的。按：匜的合体形状酷似饮器的兕觥，或并有饮器之用，也未可知。

盆　盆亦作瓮，原是瓦器。《周礼·考工记》云："陶人为盆，实二鬴。厚半寸，唇寸。"和洗、鎘同为盥涤之器。洗最浅，盆次之，鎘最深。

钟　钟是乐器，乃自铎演变而来，又叫做编钟，十六口悬于一钜，韵律各不同，其形制据《周礼·考工记》"凫氏为钟"，以口之两角曰铣，唇曰于，于上曰鼓，鼓上曰钲，钲鼓间的刻饰曰篆（即钟带），篆间曰枚（钟乳），受击处曰隧，顶曰舞，柄曰甬，甬顶曰衡，甬旁之环曰旋，附甬而衔旋者曰干，干之刻饰曰虫。"钟"古与"锺"通。饮器及量器，皆有钟。

铎　形似钟，有柄，内有木舌，下垂摇动而鸣。《说文》："大铃也。"古时遇有新令的时候，就振木铎，惊告大众。木舌的即是木铎。这是关于文事，若有军事则振金铎。

镈　镈和钟为姊妹器，《周礼·春官》："镈师，掌金奏之鼓。"有大于钟（郑康成《仪礼注》）、小

于钟（韦昭《国语注》）两说。日本香取秀真云："镈又曰特钟，独悬一钜之大钟也。"[32]虽未明言大于钟，而钟是十六口悬于一钜的，必小于镈可知。

铙　铙为小钲，像铃，无舌有柄。

錞　圆筒形如碓头，头上的钮作虎形，是和鼓的乐器，又叫錞于。一说，錞于是有舌的钟。

镯　镯似钟，有小甬，行军时鸣以节鼓的。

剑　周代金工六门之一的桃氏，是专门制剑的。两刃曰腊，柄曰铗，铗端曰镡。

戈　戈是用于斫刺的短兵器，刃横向，横向的这一段叫做援，下垂接柄的一段叫做胡，援相反的一段叫做内。《周礼·考工记》云："戈柲六尺六寸。" 柲，即柄也。又云："戈广二寸，内倍之，胡三之，援四之。"戈的遗物，柲多不存，但铜器上往往有戈形的铭刻，可以略窥其遗制。

戟　戟与戈相似，而刃是向上的，"内"亦有刃。在周代和戈均属冶氏所制造。

矛　矛的刃似剑而短，下有内可以接长柄，是用于远刺的兵器。《尉缭子·制谈篇》："杀人于五十步之内者，矛戟也。"可见，矛和戟都是长柄的。

戚　戚为斧钺类的兵器。《诗》云"干戈戚扬"，注：戚，斧也。原为武器，周代又用为舞乐的仪仗，称为舞戚，以装饰为主。

镜　镜的发达期本在以后的汉代，商周的遗物极少著录。但周代金工六齐有鉴燧之齐，即铜锡各居其半的合金，是多用以制造镜的。近年殷虚（墟）出土一小形（型）虺龙纹镜[33]，可见周代以前，不独有镜，而且已有装饰的加工了。

以上以饮食器为中心对于形制约略的（地）解释一下，那么继此而起的问题便是铜器的分期。宋及清初以来，以金石学家，因为偏于文字的考证，仅仅注意狭义的时代，而少能从铜器整个的艺术建立铜器的系统，使铭刻、型（形）式、纹样、装饰获一正确的归纳。通常将铜器分为两种：一是古铜器，包括汉代以前；一是新铜器，则以唐宋为中心。这种分法，自嫌过于笼统。近年关于铜器的研究有不少灿烂的业绩，于是时代的区划也渐趋精密合理。据美国福开森（Fergason）《中国艺术综览》第一三章"铜器的提要"分铜器为如下之六期：

（1）商　约前1000年前所产者；

（2）西周　自周武王（约前1122年）迄周平王东迁前；

（3）春秋　前772年至前481年，即至周敬王三十九年；

（4）战国　自齐、楚、韩、赵、魏、燕、秦七国纷争至秦始皇统一前；

（5）汉　秦、汉二代；

（6）近代　凡汉以后所产不称古器，举属此期。

福氏这六期中，除去最后两期，恰当本编时代的范围，从艺术史的衍（演）变论，商、西周、春秋、战国断代的独立着，可谓甚不可能。古今来多数专家已经公认为殷及周初的铜器相当难以分别，而战国期因为各国文化水准的不同，表现于工艺也精粗相去甚远。殷虚（墟）发掘以后，商器的遗品突然增多，徐中舒乃以形制、纹饰的变迁为观点分铜器为四期[34]：

（1）鼎盛期　（殷及周初）；

（2）中衰期　（西周及春秋以前）；

（3）蜕变期　（春秋战国）；

（4）衰微期　（秦汉以后）。

徐氏为斯道专家，这是他纯据遗物的研究，所以始自殷代，其结论云：

现存铜器仅能溯及殷代中叶为止，而殷代铜器既已臻于鼎盛之期，则此等铜器如非骤由外来，则必有长期之演进。惟此在现今遗物方面绝无材料可寻，故此铜器之启蒙期全属不明[35]。

殷及周初铜器最多，形制亦繁。其像鸟兽、人物形器及透雕、浮雕、刻纹、镶嵌诸饰各方面均极为发达。

惟刻绘鸟兽人物之状，其题材既属有限，且多为图案形而缺少生动自然之姿致，此则实为时代所限。现存已著录铜器，虽无统计可据（有许多年代仍不能定），但至少有三分之一器属于此期之物，故此实为铜器之鼎盛期。

西周及春秋以前之铜器，大致即为鼎盛之延续，惟形制及纹饰已不及前此之盛，浮雕、透雕尤不多见，惟巨大之制及篇幅长大之铭文，则大为盛行。此期铜器数量亦当不少，惟就制作言则当为中衰期。

春秋战国之世，以地方文化之发达及受有外来影响，铜器之制作与前此大有不同。其形制由厚重趋于薄制，其纹饰由深刻疏朗趋于浅划细密，其人物鸟兽之透雕与刻纹由图案于自然，其刻绘之题材由人物之实体而广及车马、狩猎、神怪、树木、屋宇。故此期铜器在数量方面虽不及前两期之多，但就其制作而言，实不在鼎盛期之下，故此当为蜕变期。

秦汉以来，漆器盛行，铜器形制、纹饰均极衰落，偶有一二精者，转为模仿漆器而作，故此期铜器实为衰微期。

关于殷周铜器的纹样，大别之可得三种，主要的即：（1）自然形；（2）动物形；（3）几何形。

自然形以云雷纹为主，用云雷纹装饰器物最初迹象虽不可寻，而经传记载是始自夏的山罍，前已述及。

云雷纹是一个个用线条像回旋而成的单元◎组织而成。从每个单元的本体，大体为描写云的卷舒而加以意匠，若从数个单元的向背配置，则亦有雷的象征。金石学者称做"两巳相背形"的，即是两个单元的反复并在一起。这种云雷纹在殷周铜器上是造成浑穆崇重主要的元素。它中心的任务是调和立体的若干不规则的空间，即是它填充这不规则的空间，恰到好处的（地）使全体成为整然的美。我们看若干殷周铜器的图片，虽然不是实物，而减少雕刻的精工，但云雷纹充分挥发着一种特殊的意境，则是非常显明。至纯粹用云雷纹作为装饰的铜器也很多，这更可利用它紧劲联（连）绵的线条构成富于时代感的浑朴气象。

　　动物形的种类很多，如饕餮、蟠龙、蟠螭、夔、凤等，自宋代即已开始著录了的。所谓龙、螭[36]、夔、凤[37]，历代对它们的解释议论纷纭。纵使是最初的形象取自兽和禽类，然使它定型化并且优美的（地）适合种种的器体，其间所需要的聪明智慧是如何不易？这类纹样，多用以配置器体的重要部分而为中心，适当的（地）隆起着成为绝妙的浮雕。云雷纹即保持器形相当规则的型（形）式，从而更衬托中心纹样的雄浑。这是中华民族精神最直接的呈露。再所谓饕餮纹，它是所有纹样中最常见的一种，状甚可怖，变形很多，有的是几分像人形的颜面，亦有的是几分像动物形的

兽面。究竟是什么，还需要今后专家的研究。因为它可以说是中国工艺纹样的基本。据史册所解释，饕餮的普通含义是贪（财或食）。又为浑敦、穷奇、梼杌、饕餮的四兄之一，本质的价值是不高的。以这种写意成贪的形状而成的纹样，居然施于种种崇高的礼器之上，用以祭天地、礼宾客。按常情论，未免理由还不充分。美国福开森以为这种纹样称做饕餮是不对的，为什么祭享天地或接待宾客还拿警戒贪食的纹样赋在礼器？他认为：这是起源祭祀时杀牛的那一刹那中所表现的那种状态，因此他把饕餮纹样改称牺纹[38]。这种意见，自富于研讨的余地。高鼻洞口相当凶恶的兽面（或人面），说是表示牺牲的结果，那么被宰的牛的瞬间，也是痛苦的象征，和解作戒贪似乎相去不远。据我所知，尚有美国欧内斯特·费诺罗萨（Fenollosa，1853—1908年）对此不可思议的饕餮纹样曾发表意见。他认为这种纹样是太平洋沿岸民族共通纹样之一例[39]。这一说似觉新鲜，然我们仍不敢遽信。

几何纹在陶器上本已有相当复杂的使用，如安特生在甘肃发现的彩陶及殷虚（墟）出土的陶器及其断片，前者以色彩描绘，后者则多系雕刻。铜器的形制间接或直接地受了陶器影响，若干盛行于陶器的几何纹样自然容易模仿。这应是铜器上几何纹的来源之一。此外，所谓几何纹者，不过是指某种纹样用同一的单元数学

的排列、配置或是连续，适合这原则的均可名为几何纹样。因此，前述第一种内的云雷纹，假使每个单元保持了数学的规律，排列或连续着，自也可以称作几何纹的一种。其性质以带形模样最为适合，故殷及西周使用不广而抬头于春秋战国之世。至上承陶器而来的几何纹，则什九以三角形为基础，和欧洲新石器时代的陶器图案具有某程度的共同之点。这是我们应该注意的。

自然形、动物形、几何形，二种或三种混合地使用，尤其觉得瑰丽无伦，令人流恋。这例子极多，如环纹敦[40]是器盖的带形与三足的兽形并用，饕餮夔龙纹彝[41]是饕餮为主要纹样，云雷纹为底纹，近上部和下部的边缘以夔龙组成带形纹样，在上部带形略侈口之处，似乎又有较狭的一环。惜影本不甚清晰，无法说较狭的一环是否为几何纹样。因为带形纹样多是同一的单元种种配合而成的。

铜器的基本型（形）体大部分为圆柱形或圆球形所演化，种种的纹样即装饰着种种的器形，换言之即纹样受器形空间的绝对支配，这是铜器工艺的主流。但同时有一种采取动物的形象为器形的全部或一部的制作，这类遗物也流传不少。就技术言，它比较有限制的平面，施以纹样装饰，不知困难若干倍，因为铜器的制作须经过造范、雕刻、冶铸等手续，把某动物

的自然形象设计成为又庄严又美丽又适用而且必须顾及技术与物理上的可能，实在使我们对于古代的工艺家肃然致敬。周代六尊中牺尊（即兽尊）、象尊即是这一类。英国白雪尔（波西尔）（Bushell）《中国美术》图版第 51 的周代牺尊，其形如犀，耸耳直立，或与当时祭器的牺尊相仿佛也未可知。又如周佳叔匜[42]，全部像兕类的形，四足安定地立着，利用卷尾当作把手，其最精妙的在自尾至首约三分之二的位置，依复杂宽阔的蟠纹，很自然地截取一盖，一端联于尾部可以开合。盖的两端各有直立的圆环，这大概是给开合者以便利的。像这种周到而精巧的意匠，环之世界同时代的工艺品中，可谓不可多得。又如在文化史的研究上占有重大价值的乳虎卣[43]，设计更见奇特，既蹲虎而为卣，复在虎项之下作一人像，双手捧着虎腹，这人像虽隆鼻、大目、阔口，不像常见的人物。而这是另一问题，从虎头的雄健和虎尾的雍容，十足表示了铜器艺术的最高境，可惜这宝物已流出了国门。

关于铜器铭文的考订，在器物时代的研究上是重要的资证之一。过去，金石学者大抵循两条路线来鉴别铜器的时代，一是根据铭文的书法，一是根据铭文的字数。前者如宋赵希鹄《洞天清禄集》云：

识文，夏用鸟迹篆，商则虫鱼篆，周以虫鱼、大

篆，秦用大小篆，汉以小篆、隶书……

所谓鸟迹篆、虫鱼篆，虽在今日还找不出绝对的标准，则当时可能据此以辨别时代，赵明诚《金石录》著录的夏方鼎，便说"字画奇怪不可识"。吕大临《考古图》著录的商饕餮鼎，亦说"鼎铭一字，奇古不可识，亦商器也"。这也难怪，本来毫无倚傍，至根据铭文的字数，则大多因商器有特殊情形。第一，夏、商没有谥法，其君皆以甲乙等天干为号；第二，商器铭文字数最少，几限于一二字；第三，铭文一二字的周围往往有图像并列着。这三种特殊的情形，除夏器尚未有遗物，在商器的鉴别上是大体可以适用的。

铭文即是款识，这与铜器的鉴别也有关系，赵希鹄《洞天清禄集》云："三代用阴识，谓之偃囊，其字凹入也。汉以来或用阳识，其字凸……"这是说三代的铜器都用阴识，即凹入的铭，因为款是指花纹，识是指文字。所谓"款为制度规式，识为纪功铭篆"[44]。所以，赵希鹄又云："古器款居外而凸，识居内而凹。夏周有款、有识，商器多无款、有识。"这话前两句无问题，后两句，自殷虚（墟）的铜器群出世以来，证明过去的"夏忠、商质、周文"传统的鉴别方法有了问题，即是商器并非质素无文，相反铜器面饰之刻纹，亦以殷及周初为最盛[45]。然而，这不足为宋代诸金石学者病的。

铜器之考订，纹样及铭文以外，尚有色泽。色泽之美，也是铜器重要条件之一。关于这方面，如宋赵希鹄的《洞天清禄集》、明高濂的《燕闲清赏笺》、张应文的《清秘藏》诸书，都有讨论。自宋以来，已有土古、水古、传世古的分别。赵希鹄云：

　　铜器入土千年，纯青如铺翠，其色午前稍淡。午后乘阴气，翠润欲滴。间有土蚀处，或穿或剥，并如蜗篆自然，或有斧凿痕，则伪也。铜器坠水千年，则纯绿色而莹如玉，未及千年，绿而不莹，其蚀处如前。今人皆以此二品体轻者为古，殊不知器大而厚者，铜性未尽。其重只能减三分之一，或减半。体小而薄者，铜性为水土蒸淘易尽。至有锄击破处，并不见铜色，惟翠绿彻骨。或其中有一线红色如丹，然尚有铜声，传世古则不曾入水土，惟流传人间，色紫褐而有朱砂斑。甚者，其斑凸起，如上等辰砂，入釜以沸汤煮之，斑愈见。伪者，以漆调朱为之，易辨也。

　　这入土青、入水绿的鉴别标准，怀疑的甚多，明高濂以为：

　　凡三代之器，入土年远，近山冈者多青，山气湿

蒸，郁而成青，近河源者多绿，水气卤浸，润而成绿。

据日本大村西崖的研究，也以为土古色青、水古色绿的理由似不充分，他论古铜器的色泽说：

盖以土之燥湿与潜壤之状态各殊，因而影响于其器之铜质，呈种种不可思议之变化。大抵出土之器，绿色最多，其绿色有称之为瓜皮、虾蝶斑、云头片、芝麻点、雨雪点等。且其间往往显有绀青色、纯青斑，亦有朱砂斑、朱砂堆者。此种铜器，青绿彻骨，澄莹如玉，翠润欲滴之古色美，非它物所可及，或有土蚀穿剥而如蜗篆者，亦断非人工所可为，故有奇趣。若扣之有清脆之微声，摩而嗅之绝无腥气者，是谓之水银色，或谓由于墓中水银所化。此银色与铅色有别，若铅色更经变化，则成黑漆色也。其器如潜壤之时间极少，或全在人间，则多紫褐色，即谓之传世古色。银、铅、黑漆诸色之器，或显有青绿之斑点。紫褐色之器，亦往往显有朱砂斑[46]。

关于古铜器之伪造，有冷冲铜器和屑凑铜器两种，俱见之张应文的《清秘藏》。

冷冲法：三代秦汉铜器，或落一足，或坠一耳，或出土时误搏击成小孔，或收藏家偶触物成茅损者，

用铅补冷焊，以法蜡填饰，再照上法点缀颜色，用山黄泥调抹作出土状。

屑凑法：搜索古冢旧器不完整者，或取其耳，或取其足，或取其散金，或取其腹，或取古壶盖作圆鼎腹，或取旧镜面作方片凑方鼎身。亦用铅冷焊凑合成器。以法填饰，涂颜色，山黄泥调抹，作出土状。

三、漆器、染织及雕刻

中国是产漆量相当丰富的国家，漆字从水，固有水名海名诸意义，见《说文》《山海经》等记载。本来，漆是液体，《诗》云："椅桐梓漆。"从漆树取汁用以髹物，《尚书·禹贡》云：

厥贡漆丝。

在夏代既以漆和丝为贡品，那么漆器工艺的萌芽，或在虞夏的时代。《韩非子·十过》云：

尧禅天下，虞舜受之，作为食器，斩山木而财之，削锯修之边，流漆墨其上，输之于宫以为食器，诸侯以为益侈，国之不服者十三。舜禅天下而传之于禹，禹作为祭器，墨染其外，而朱画其内。

这虽是先秦人的记录，或者不无所本。因为漆器的制造比较费时费财，舜作食器，就有不服的十三国，可见初期的漆器工艺，并没有被当时赞赏。《唐书》也有"舜作祭器，而谏者十七人"的话。就色彩而论，是先有纯黑色的食器，次有外黑内朱的祭器。并可从韩非的话知道，最初的漆器是以木胎流漆而成。漆本为无色的透明液体，那时尚不晓得用漆调制色彩。以后渐渐有朱色的彩漆，与既有的黑漆装饰器物的内外部。

周代对于漆颇为重视，所谓"漆林之征二十而五"，为了漆，居然不辞征伐。《史记》记载庄子曾经做过漆园吏的官[47]。这话固未必可信，而当时征占了许多漆园，可能会有如"漆园吏"一类的人管理的。

在工艺上，周代漆的主要用途多用于舆路的装饰，在春官大宗伯之职下设有巾车的官，专掌公车有关的事项。如天子发兵或封四卫所乘的革路，田猎或封蕃国所乘的木路，王后所乘的辇车，天子丧车的龙车漆车，士乘的栈车，都用漆加以髹饰，彩色亦不外黑色和朱色。此外，漆轮[48]、漆弓[49]、漆几[50]也见之《周礼》。大约这时代的用漆，不纯是以装饰为目的，还有实用的目的，如制弓，漆就是弓的六材之一。所谓"漆也者，以为受霜露也"，便道出了漆的特殊功能。

其他的漆器制作，自不少日常用品，大约以漆器

易腐，不能流传较久远的时间。近年，安徽寿县出土楚器不少，窟内置铜器的木架，表面有彩漆画的云气龙凤之状[51]，又铜器中盛有漆皮甚厚一层，其棺椁上亦有髹漆之饰[52]。因此，推论战国末期，漆器业已盛行。现存漆器工艺品的遗物，其年代最早的恐怕要推朝鲜出土汉始元二年（前85年）的羽觞[53]，而以公元前后的为多。据这时期漆器美丽精妙，那么最盛行于战国之末，甚有可能。

中国织物的起源，传说黄帝时有妃西陵氏发明蚕丝及创作机杼，后世尊为蚕神而祀之。中国自古以农立国，而耕织在一般思想上是并重的。所谓男耕女织，为历代帝王治国的大经，大概农业社会形成之后，蚕桑之利也随之兴起，溯蚕神于黄帝之妃，实富于趣味。

唐虞时代工艺品，已有若干礼器的制作，最主要的是关于服章之彩绘——即衮冕十二章。而服章的原料，必取于织物。假使服章在唐虞时代确有所创制，那织物的产生必在这时以前。同时，丝在这时候又是八音之一的乐器，能采用丝的发音和其他乐器配合，那对于丝的性质的认识，更必须经过一个相当的时期亦无疑义。自各样资料看来，织物的萌芽不会后于唐虞时代。

再看三代的夏、商二代，史册所载，锦的织物，已在这期间成立，如染织纹样中负盛名的贝锦，即产

于夏代。《尚书·禹贡》:"厥篚织贝。"《疏》:
"贝,锦也。"这绚丽的贝锦,是象(像)水中介虫——
贝的背纹相错而成,故《诗·小雅》有"萋兮斐兮,
成是贝锦"的吟咏。能便(变)化自然形状规律地配
合起来,这设计并非简单。但我们证以殷代铜器上的
纹样装饰,又应该相信这时代织成贝锦实是优为之者。

从考古学的资料,仰韶时代的陶片上不仅可以看
到有米谷的印象,并且有布丝的印象[54],这充分证实
着中国耕(米谷)织(布丝)的起源很早。最堪注意
的是同为仰韶期的遗物能发现这两种东西。以前说过,
仰韶的时代为公元前 3000 年—公元前 2000 年,大体
在夏代以前,可见虞夏之世有关染织诸记载,非但不
是虚构而且近于真实。

时代后于仰韶期以甲骨、铜器为中心的殷虚(墟)
发掘,也发现了铜器上为铜酸所保存的纺织物的遗迹。
可见,殷代已有很普遍的缯帛之类的衣料。甲骨文中,
有蚕、桑、丝、帛、巾、幕等字,也可与此证明[55]。
最精彩的是:由一个跪坐的人形石刻,其服装是交领、
左衽、短衣、短裙、翘尖的鞋子,而衣缘、腰带和裙
褶上都有极精细的殷式花纹[56]。这种服装,当为一部
分殷人所共有。而自衣缘、腰带及裙褶上的装饰,更
可察知殷人对于服装设计的精丽和审美程度之高尚。
殷代如此,周代的发达自可想了。

染织的工作，自古即属于女同胞的责任，这是中国文化上的特色之一。《考工记》云：

治丝麻以成之，谓之妇功。

妇功是六职之一，和天子、诸侯、士大夫、百工、商旅、农夫平等的担任国家的职务。制造方面，丝是唯一的原料，所以设色之工有慌氏专门负责[57]，同时在天官大冢宰之职下设有典妇功的官，监督嫔妇及内人女功之事[58]，可谓贵贱都要做染织有关的丝的工作。丝做好了，送到另一负责支配的人，这人官名是典丝，他分别收藏或是须于嫔妇女御去做[59]，这是丝织类。麻草的织物，则有典枲掌管[60]。若丝类需要染彩，有染人之官专司其事[61]，缝纫有缝人之官专司其事[62]，还有内司服的官，掌理王后祭祀宾客需用的服装[63]。

有人说：当周代积极提倡染织的时候，中国美丽的丝绢即到了欧洲。这问题，无论从文化史或美术史看，它的重要不可言喻。本来中国文化在周以前有没有外来的影响，近年已是各专门学者密切注意的问题，如仰韶期陶器的图案、殷虚（墟）期铜器的纹样及装饰，乃至若干工艺品的特殊器形，都极容易令我们意识到"自发抑是外来"。单就中国的丝输入欧洲的一点看，其时代至少要远在汉代张骞通西域以前，这是无可讳

言的。据日本关氏的研究 [64]：

中国是产丝的国家，很古就为欧洲人所知道，据希罗多德（Herodotus）所说：希腊商人来到中国西境的，是在公元前 6、7 世纪时。他们呼中国为 Seres，原来 Seres 就是希腊语的绢，由是中国在欧洲人眼中遂成了产丝之国。在罗马，又呼中国为 Serica，要之都是因中国的丝卖到西方各国，西方人才呼中国为丝国的。

关氏所举的 Seres、Serica，固然有人怀疑它因什么理由作为中国及中国人的称呼 [65]，但中国因产丝而与欧洲有往来则是事实。至于最初的往来是否如希罗多德所记始于公元前 6、7 世纪，又经由什么路径而到达欧洲，现在尚无决定性的论据可资引用。我以为：中国虽然在公元前 6、7 世纪和欧洲有所往来，但在中国美术史上还无法抽出显明的西方色彩。仰韶期的陶器图案，大家都认为是希腊系，难道就不能说希腊的陶器图案是中国系么？

工艺美术的菁（精）华乃型（形）式、纹样、色彩的综合，而就主要的技法，则雕刻和绘画居于最重要的地位。殷周的铜器装饰，虽大体可归之于浮雕一类，然已经表达了雕刻艺术的高度，使世界人士为之

震惊。至于以人像为中心的主体的雕刻，在殷虚（墟）发掘以前，因为没有遗物，至早推之于春秋之世。现在，据中央研究院在殷虚（墟）发现可视为纯雕刻品的有：（1）跪坐人形石雕；（2）各种饰玉，内有一戴冠跪坐的人形；（3）用于陈设的各种大理石雕刻鸟兽形物；（4）用于殉葬的石雕等[66]，尤以两点人形雕刻非常重要。关于这，不独可以知道殷人对于雕刻品使用范围的广泛及其雕刻艺术的发达，明了写实的人形雕刻在殷商之季即已成立。更从而测知中国的厚葬之风并非始自东周，东周不过更加发达而已。

可以视为立体雕塑的俑，孔子曾反对过[67]，以为它过于写实。它的前身是刍灵所谓束茅的人，列于棺旁而葬之。《礼记·檀弓》云："涂车刍灵，自古有之。"大约春秋时代，这种茅人便大量地换为俑。于是，造俑的技术有了可观的进步。这是人形雕刻发展的一面。其次，古代对于祭祀是重尸礼的，这"尸"字，据《说文》是陈尸的样子，像睡倒的人形，所以，《诗经》上"神具醉止，皇尸载起。鼓钟送尸，神保聿归"；"公尸来燕来宁"的记载，即是指这种立尸的风俗。后来由立尸而以神像代表尸，这是后世设像的滥觞，也大约兴于春秋时代。不久从尸的象（像）引申而用于一切鬼神及所纪念之人物。楚俗是信鬼的，这种造像尤为盛行，屈原的《九歌》即是歌其所祭之神而写的诗[68]。

据现在湖南发现的木雕社神像，当时用以制作神像的材料，或许以木为主；但用金属铸刻的，史册也有记载。如《国语·越语》中记勾践以良金铸造范蠡的像，贾谊《新书·春秋通语》亦载有楚怀王以金铸造诸侯人君之像。这时候，所谓良金或金，都是指铜或青铜[69]。可惜，这写实的雕刻遗迹现在不传，然鉴于殷虚（墟）有精美的石雕人形，是足以考虑人形雕刻在东周的进展的。

俑和尸成长及其演变，直接源于古代的祭祀，但间接则促成雕刻技术的发展。对于死者或神的尊敬，刺激了艺术，这情形不独中国有，埃及也有其例。不过，中国地下的宝物还没有大规模发掘，许多实例现在尚不能举证。如以厚葬而在墓上置石兽、石人，或立华表及瘗藏种种物品于墓中，属于东周的记载颇有，晋之灵公和吴王阖闾的墓便是其例。

周代尚有关雕刻，且在秦代艺术史上其影响甚为重要的笋虡。笋，亦作栒，虡亦作簴，也作镰（这字后起的）。前面铜器的一节中，已提及笋虡是悬钟、磬的木架。据《诗经·毛传》解释"植者曰虡，横者曰栒"，虡是直挂，笋是横木悬钟、磬的，雕饰即施在虡上。《说文》云："虡，钟鼓之柎也，饰为猛兽，从虍异，象形其下足。"可见，虡的下面附有座子，这座子即雕刻猛兽的形状。当时设有梓人之或专门制

造，它的重要不难推想，《考工记》云：

梓人为笋虡。天下之大兽五：脂者、膏者、赢者、羽者、鳞者。宗庙之事，脂者、膏者以为牲，赢者、羽者、鳞者以为笋虡。外骨、内骨，却行、仄行、连行、纡行，以脰鸣者，以注鸣者，以旁鸣者，以翼鸣者，以股鸣者，以胸鸣者，谓之小虫之属，以为雕琢。厚唇弇口，出目短耳，大胸耀后，大体短脰：若是者谓之赢属，恒有力而不能走，其声大而宏。有力而不能走，则于任重宜；大声而宏，则于钟宜。若是者以为钟虡，是故击其所悬而由其虡鸣。

由是可知，这雕刻猛兽（赢属）的虡，是象征镇定和无畏。其究竟是一种什么形状？近年致力于此问题的颇有其人，拟议也甚有出入。总之，这笋虡猛兽形的雕刻，是周代木雕的一大部门，现在虽无痕迹可资探究，只可付诸想象，但这种形制及雕饰，对于工艺雕刻有大的影响则是可以断言的。

第二章　绘　画

中国绘画，究竟起自什么时候，这问题在今日尚无法直截（接）地答复出来。欧洲在新石器时代已有石壁上、石器上的写实画，但在中国，我们虽然可从人类艺术的生活加以推测，知道在旧石器时代即已开始，而资料十分艰窘的今日，我们已无法求得它实际的迹象。所以，一提到中国绘画的起源问题，大约都不约而同地摘取若干文献上的记载，倾全力地就中国书画同源的这一点，加以证实。

中国的书法和绘画，某种际限是无问题的，有着共同的要素，或竟说中国的绘画即为中国书法的扩大，亦不为过。然书画是不是同时而起，这是值得研讨的。在我们耳熟能详的传说中，书法和绘画，皆始于黄帝的时候，造字的是仓颉，造画的是史皇，二人都是黄帝的史臣，但书画同源的看法，则始于唐代，张彦远《历代名画记》"叙画之源流"云：

夫画者，成教化，助人伦，穷神变，测幽微，与

六籍同功。四时并运，发于天然，非由述作。古先圣王，受命应箓，则有龟字效灵，龙图呈宝。自巢、燧以来，皆有此瑞。迹映乎瑶牒，事传乎金册。庖牺氏发于荣河中，典籍图画萌矣。轩辕氏得于温、洛中，史皇、苍颉状焉。奎有芒角，下主辞章；颉有四目，仰观垂象。因俪鸟龟之迹，遂定书字之形。造化不能藏其秘，故天雨粟；灵怪不能遁其形，故鬼夜哭。是时也，书画同体而未分，象制肇创而犹略。无以传其意，故有书；无以见其形，故有画。天地圣人之意也。

宋濂《学士集》云：

史皇与仓颉，皆古圣人也。仓颉造书，史皇制画，书与画非异道也，其初一致也。

从画学上看，所谓"书画同体而未分"，所谓"非异道也，其初一致也"，在探讨中国绘画的初史，这话自有非常的重要价值。若说中国绘画必始于史皇，书法必始于仓颉，则未免过于拘泥。史皇与仓颉，我们可以看成黄帝时代的书画代表者，《荀子·解蔽篇》说："古之作书者众矣，而仓颉独传。"所以，史皇与仓颉有为一人的传说（见《吕氏春秋》高诱注），这也许是促成书画同源论的原因之一。总之，史皇制

画，大约可认为中国绘画在他这时候已经成立，这即在根据近年发掘的遗品或准之，虽然尚须（需）研究，但其大致年代是可以相信的。

　　书画同源说，既溯至黄帝的史皇和仓颉，而文字的起源，一般人是最易提起黄帝的伏羲氏。孔安国《尚书序》云：“古者，伏羲之王天下也，始画八卦，造书契，以代结绳之政，由是文籍生焉。”《易·系辞》及许慎《说文解字序》亦云：“古者，伏羲氏之王天下也，仰则观象于天，俯则观法于地，视鸟兽之文与地之宜；近取诸身，远取诸物，于是始作八卦。”这象天法地而作的八卦☰☱☲☳☴☵☶☷，本是天地、风雷、水火、山泽等自然现象的符号，固可认为是中国文字的雏型（形），但也可认为是中国绘画的雏型（形）。卦者，挂也，原是附丽图像，而《广雅》云“画，类也”，《尔雅》云“画，形也”，《说文》云“画，畛也，象（像）田畛畔，所以画也”，《释名》云“画，挂也，以彩色挂物象也”。可见，画的本义也是形象的描写。又如《易经》“古者结绳而治，后世圣人易之以书契”，这是说圣人造书契以代结绳之治。似乎，中国文字的产生时代先于绘画，加以六书的次第，清代小学者虽曾聚讼过，然象形为第一的观念，或较易获得人们的首肯。因此，在文献上，文字的起源虽先于绘画，但书画同源之说就告成于这种情势之中了。不过，《易经》

的"夬"卦及《说文序》曾说："初造书契，百工以乂，万民以察，盖取诸夬。"夬是什么意思呢？夬即是刻画的意思，是说书契的形成，乃由于刻画，那么，中国绘画的起源必先于文字，虽然世界各民族文化的演进也多半如此。

中国现存的最古文字，今日不能不推殷虚（墟）龟甲、兽骨上所刻的文字。它的时代，现在经证实的可以推溯到公元前14世纪的盘庚迁都时。据许多专家的研究，这时候的殷人，已有相当进步的文化，至少在殷的末期（公元前11世纪顷），这种表示极为显然。社会组织、政治机构等，或从卜辞，或从铭刻，都可以获得若干清晰的由绪。文字的使用，据契刻上所表现，还保留着浓厚的象形倾向。所谓近于符号的一种图像文字，如日、月、土、祭、男、女……乃至一切种类的动物，都用图形来表示，或加以相当的便化。这种迹象，我们今日尚不难接触（到）当时的原物，它和现在所谓绘画的绘画自有遥远的距离，而这种文字以前，还有它的原始时期又是可以断言的。倘若将来在考古学上可以再证实甲骨以前的金文图形的起源，自更可推进一个时期。

中国文字在殷的时代，既然使用便化的加工，且殷末铜器上所铭刻的图形——此种图形，或称图腾文字，或称图绘文字，或称文字画——多半精整得令我

们惊异，它的前身是来自什么时候和什么样式，应是一个亟待研究的问题。至于绘画呢？从某种限度加以广义的解释，也未始不可承认铭刻上的图形文字和绘画有深不可测的因缘。不惟（唯）是殷代的铭刻，稍迟一点的西周，便有很流丽生动的动物的图形见于铜器之上。可见，绘画的起源早于文字乃是不待繁征（证）的。根据这个事实，所谓史皇作图，不管他是否与仓颉是一是二，都有足以使我们注意的价值。史传黄帝与蚩尤战，曾画蚩尤的像以弭蠢乱，这已有政治和道德的意味，我们暂不估计过高。又张君房《云笈七签》所记的"五岳真形之图"，我们也不妨作如是观，因为这是出自□□言。然而自"史皇作图"一语研究，中国绘画和文字脱离——假定书画的起源在中国特有最深厚的因缘——而独立地使用，必在很荒渺的古初，这证以石器时代人类已有艺术活动的一点，也可以说得过去的。

自黄帝以后至舜，即帝尧有虞氏（前2255—前2206年），文化渐次发达，绘画的应用，不但有实际的进展，且以五彩的绘画施于祭服上面，成为周代尚遵行的"十二章"，《尚书·益稷篇》云：

予欲观古人之象，日月星辰山龙草虫作缋，宗彝、藻火、粉米、黼黻绛绣，以五采彰施于五色，作服汝明。

孔安国注疏云：

绩，五采也，以五采成此画焉。

这十二章的图形，宋儒曾加以解释[70]，即：

（1）日　彩云获之，日中有三足乌。

（2）月　月面绘玉兔捣药之状。

（3）星辰　三星并列，直线联之。

（4）山　未有历史前，中国即崇拜山神。

（5）龙　五爪龙一对，身被鳞甲。

（6）华虫　彩羽野雉一对。

（7）宗彝　宗庙祭器，绘虎蜼各一对。

（8）藻　丛生水草。

（9）火　为光焰辉发之状。

（10）粉米　粉若粟冰，米若聚米。

（11）黼　战士兵器，如斧形，半黑半白。

（12）黻　礼服刺绣之文（纹），半青半黑，如两已相背形。

《汉书·刑法志》："盖闻有虞氏之时，画衣冠异章服以为戮，而民弗犯。何治之至也。"这十二章的图形，六种是画的，六种是绣的，其中第七种宗彝、第十一种黼和第十二种黻，更可见绘画已先此而施于礼器、兵器诸方面，其递进之迹，是很合于艺术的自

然进展。故舜妹画嫘也是画家，虽明人朱谋垔^[71]、沈颢^[72]辈推嫘为画祖之说，我们不必遽信，而当时能有日月星辰等单体的描写，自无疑问。从这个观点再看夏（前 2205—前 1784 年）的画鼎、商（前 1783—前 1135 年）的画象（像），又别有其意义了。《左传》云：

昔夏之有德也，远方图物贡金，九州铸鼎，象物而为之备，使民知神奸。

杜预注：

禹之世，图画山川奇异之物而献之，使九州之牧贡金。象所图物，著之于鼎，图鬼神百物之形，使民逆备之。

这和《汉书·刑法志》记虞的画衣冠是同一性质的记载，即是中国绘画在虞夏之时已开始渗入宗教和道德的意义。我们看周以后有关的文献，便不能不承认虞夏应该是它的前躯。至于商的画象（像），如伊尹《九主图》，《史记·殷本纪》云：

伊尹从汤，言素王及九主之事。

刘向《别录》曰：

九主者，有法君、专君、授君、劳君、等君、寄君、破君、国君、三岁社君，凡九品，图画其形。

《尚书·说命》云：

梦帝赉予良弼，其代予言。乃审厥象，俾以形旁求于天下。说筑于傅崖之野，惟肖。

这俱是政教意识下的产物。绘画的技术，当然还不至于能写人之真。也许，这时候有若干稚拙的人物描写，在实际的遗物上，今日所能举出见之陶器、骨版的，有几点实透露了这个消息。

（1）甘肃镇番县出土的陶器图案，见《甘肃考古记》，内有：

两足的鸡形、四足的犬形（其一头已损缺，其二头尾四足俱全，见《安阳发掘报告》第三期）、披衣服的人形（两手足全）、日轮形（外缘有齿）。

（2）安阳小屯出土的骨版画，见《安阳发掘报告》第七期，内有：

大象孕小象（大小象各画两足）、鹿形（两足）、巨口长尾斑纹虎（两足），以上共一版，杂画在文字面。

两猿（两足）、一虎（两足）、一凤（一足）、一兽（一足）。

（3）断骨版，背方计钻灼处有四十四五处，面方用粉漆画人形九个，俱两手两足，惟（唯）服饰各个不同［见张凤《图象（像）文字名读例》］。

（4）绿色角光上用黑色两巳相背之图案［见张凤《图象（像）文字名读例》］。

以上四种，除第二种是刀刻外，其余都是用笔画的。陶器的正确时代，虽尚待研究，而大体上必远早于殷虚（墟）出土的骨版。如第一种的披衣服的人形、第三种的漆画人形和第四种的两巳相背的图案，都隐约地可与虞夏商诸时代的文献对照，若暂把文献记载的政教意识剔去，则并没有什么可以怀疑的理由而说这些记载属于子虚。殷代已是农业时代，绘画既能相当写实的表现，对于图形文字的便化，自必有那种力量。加以君民所关心的是年岁的丰歉和牛羊等的饲畜，而年岁的丰歉乃因天时的支配，所以敬天、风、雨，或对祖宗献牛、献羊，卜辞上的记载不一而足。上述第四种两巳相背的纹样即为戫，即铜器上使用最广的云雷纹——相传创于三代的夏，恐出自当时人民对自然现象的关切。夏商的都城，都在河南省的北部，受天气干燥之胁迫，自然威力之常存于农民大众的心头者，当然是雷和雨。所谓油然作云，沛然下雨，关系大切，

是以形之于图像。至于诸种动物的描绘乃至见于东周以前铜器上的饕餮、蟠螭、夔虬等纹样，我以为也和当时牛、羊等饲畜有关。

中国绘画的萌芽早于文字，乃伴人类的艺术观念而起的。从表现上论，今日所能看到工艺上最古的绘画是一种"图案的"富于装饰的意味。这以前有没有写实的启先时期，尚难断定。从目的上论，那最能代表古代艺术的工艺——尤以铜器，多半是宗教的产物，即所谓"巫术的时期"。对于自然物的观察和捕捉，"图案的"表现是比"自由画的"表现还要艰难，因为图案的制作较易受材料、型（形）式等限制。换句话说，图案的制作是需要适应某种一定的制限及纹样创作上的加工，自由画式的表现则不必如此。因此，也许可以认为，图案的应用比自由画更要经过相当的斟酌和洗练。这一点，在殷虚（墟）出土的遗品上，不但表现了浑厚雄劲的气息，同时对于空间的控制，也发挥了相当的威严，可知至少在殷的时代，中国绘画已奠定了民族美术的基础。

到了周初，中国文化已大具规模。西周之末，文学史也绽放了最初的嫩蕊。春秋以后，人民的思想更加活泼，顿像百卉争妍，蔚为大观。所以周代的美术，初期是商殷的延长，中叶到战国末，各家的学术思想，开始给予美术思潮以有力的刺激，无论自工艺或绘画

看，大约视前期的朴重有渐向简练的趋势；技法上，也逐渐从纯图案的藩篱逸出而企求丰富生动的表现；题材上，除极力适应政教的需要并随着当时盛行的道家思想，扩大描写的领域，大胆地采取人物故事、神怪、狩猎等为对象；应用上，则更在日常生活的周遭，尽量发挥绘画的意义。其承前代遗制的，则有画服冕和画尊彝。《周礼·春官·司服·注》云：

王者相变，至周而以日、月、星辰画于旌旗。所谓三辰旌旗，昭其明也。而冕服九章，登龙于山，登火于宗彝、尊其神明也。九章，初一曰龙，次二曰山，次三曰华虫，次四曰火，次五曰宗彝，皆画以为缋，次六曰藻，次七曰粉米，次八曰黼，次九曰黻，皆缔以为绣。则衮之衣五章，裳四章，凡九也。鷩画以雉，谓华虫也。其衣三章，裳四章，凡七也。毳、画虎蜼，谓宗彝也。其衣三章，裳二章，凡五也。缔则粉米无画，其衣一章，裳二章，凡三也。玄者，衣无文，裳刺黻而已。

《周礼·春官》司尊彝，掌六尊、六彝之位，郑氏注云：

鸡彝、鸟彝矣，谓刻而画之为鸡、凤凰之形。稼

彝，画禾稼也。山罍，亦刻而画之为山云之形。

这两种都是有虞氏所创。至其对后世绘画影响最大的，则有画屏风和画壁。孔安国《尚书传》云：

　　扆，屏风也。画为斧形，置户牖间是也。

原来，中国绘画的制作一直到唐初，画家多画屏风——即置于户牖间的"扆"，画成幛轴是更后的演变。而此屏风的起源，即始于周代，这是中国绘画独立活动的使用之开始。《周礼·春官》"师氏居虎门之左司王朝"，郑氏注云：

　　虎门，路寝门也。王日视朝于路寝，门外画虎焉，以明勇猛，于守宜也。

这是画门，《孔子家语》云：

　　孔子观乎明堂，睹四门墉，有尧舜之容、桀纣之象，而各有善恶之状，兴废之诫焉。又有周公相成王，抱之负斧扆南面以朝诸侯之图焉。孔子徘徊而望之，谓从者曰："此周之所以盛也。"

这是画墉，都可说是中国壁画的滥觞。且当时这种壁画可想有相当的盛行，除用于训戒（诫）的意义外，还是国家的非常荣宠的一种褒典，画周公之像于明堂，就是纪念他的大功德[73]。

周代对于色彩非常重视，以天地东西南北各定一色以象（像）之，极使合于自然，较有虞氏的五采（彩）作服进步多多。因为"画""绘"二者，当时分别得甚严，据《考工记》，设色之工谓之"画"，可见"绘"是专指描绘，但两者是不能独立的，故《周礼·冬官》"设色之工"，贾公彦疏云："画绘二者，别官同职，共其事者，画绘相须故也。"如此重视色彩是以对于一切的绘画，我们不难推想其辉煌绚丽。《周礼·冬官》云：

画绘之事，杂五色。东方谓之青，南方谓之赤，西方谓之白，北方谓之黑，天谓之玄，地谓之黄。青与白相次也，玄与黄相次也。郑氏注云：此言画绘六色所象及布采之第次，绘以为衣。土以黄，其象方，天时变。郑司农云：谓画天随四时也。火以圜，山以章，水以龙，鸟兽蛇。杂四时五色之位以章之，谓之巧。凡画绘之事，后素功。

又云：梓人张五采之侯，则远国属。据郑氏注：

五采者，内朱，白次之，苍次之，黄次之，黑次之。其侯之饰，又以五采画云气焉。这都是色彩巧被使用的证明。此外画土地图[74]、画九旗、画盾[75]、画羔雁[76]，虽没有明显的设色之记载，而据画九旗的隆重威严，其为一种精致美丽的制作，可谓不言而喻。《周礼·春官》云：

> 司常，掌九旗之物，名各有属，以待国事。日月为常，交龙为旂，通帛为旃，杂帛为物，熊虎为旗，鸟隼为旟，龟蛇为旐，全羽为旞，析羽为旌。郑氏注云：物名者，所画异物则异名也。及国之大阅，赞司马颂旗物，王建大常，诸侯建旗，孤卿建旜，大夫、士建物，师都建旗，州里建旟，县鄙建旐，道车载旞，斿车载旌，皆画其象焉。郑氏注云：自王以下治民者，旗画成物之象。王画日月，象天明也。诸侯画交龙，一象其升朝，一象其下复也。孤卿不画，言奉王之政教而已。画熊虎者，象其守猛，莫敢犯也。州里，乡遂之官，鸟隼象其勇捷也，龟蛇象其扞难辟害也。

关于画学及画家，这时期内也开始有了阐发和著录。《庄子·外篇》云：

> 宋元君将画图，众史皆至，受揖而立；舐笔和墨，

在外者半。有一史后至者，僵僵然不趋，受揖不立，因之舍。公使人视之，则解衣般礴裸。君曰："可矣，是真画者也。"

这位画史的重要，不在他解衣般礴的行径异于众史，而在君"可矣，是真画者也"的赞赏。从君的话看来，可见绘画的世界是超一切的。这画家精神的尊重，是中国绘画思想最重要的基本要素之一。《庄子》的本身，固多问题，然按之当时思想的自由解放，这自我道德的呼啸，也正有其产生的可能。同时，这时候的宫廷绘画甚为盛行，所以对于画家或作品的批评，自然也随之而起。宋画史的故事固是为一例，而最有趣的要推为齐王作画的那位无名画家了。《韩非子》云：

客有为齐王画者。问之画孰难？对曰：狗马最难。孰易？曰：鬼魅最易。

直截了当，绝不是没有经甘苦的画家所能答复的。这种思想，包含着绘画上写实和形似的问题，和宋画史解衣般礴的真画，奠定了中国画学两个深厚坚固的基础。基础既立，那么，周的画策者、鲁的公输班、齐的敬君以及楚的壁画，就不可完全以传说视之了。《韩非子》云：

客有为周君画策者，三年而成。君观之，与髹策者同状。周君大怒。画策者曰："筑十版之墙，凿八尺之牖，而以日始出时，加之其上而观。"周君为之，望见其状，尽成龙蛇禽兽车马，万物之状备具。周君大悦。

郦道元《水经注》云：

旧有忖留神像。此神尝与鲁班语，班令其人出。忖留曰："我貌很丑，卿善图物容，我不能出。"班于是拱手与言曰："出头见我。"忖留乃出首，班于是以脚画地，忖留觉之，便还没水。故置其像于水，唯背以上立水上。

刘向《说苑》云：

齐王起九重台，召敬君图之。敬君久不得归，思其妻，乃画妻对之。

王逸《楚辞章句》云：

屈原放逐，忧心愁悴。彷徨山泽，经历陵陆。嗟号昊旻，仰天叹息。见楚有先王之庙及公卿祠堂，

图画天地、山川、神灵，琦玮僪佹，及古贤圣怪物行事，周流罢倦，休息其下，仰见图画，因书其壁，呵而问之，以泄愤懑，舒泻愁思。

周代及其以前的绘画，我们可以指出的是：从巫术的进而为政教的，由单纯的描写进而为指事的构成。张彦远云：

故鼎钟刻则识魑魅而知神奸，旗章明则昭轨度而备国制；清庙肃而尊彝陈，广轮度而疆理辨。以忠以孝，尽在于云台；有烈有勋，皆登于麟阁。见善足以戒恶，见恶足以思贤。留乎形容，式昭盛德之事；具其成败，以传既往之踪。记传所以叙其事，不能载其容；赋颂有以咏其美，不能备其象；图画之制，所以兼之也。[77]

这种发展，自然是中华民族美术独立的发展。就遗物和史实看来，殷周时代的绘画，有雄浑的气魄、神秘的意匠和精练的技术；而在目的上，则为逐渐浓厚的鉴戒意识所支配。

中国书画同源之说，如前节所述，充其量只是很迟很迟的一种现象。文字的起源，既经过了图像文字的阶段，根据殷虚（墟）遗物也有文字、图画并在一面的骨版，可见文字的原始状态，自离不了图像，而绘画的产生是必先于文字的。

文字的产生，是人类的生活进展到语言图像都感觉不够应付的时候，逐渐适应着需要而肇始的。这本是人类文化原始的共同程序，所以文字创造于什么人？如何创造？字数多少？体制若何？这都是不可究诘也不必相信的。我颇以荀子"古之作书者众矣，而仓颉能传"的话甚有见解。同时，从人文发达的程序，所谓伏羲氏获景龙之瑞而作龙书[78]，神农氏因嘉禾八穗而作八穗书[79]，黄帝见卿云而作云书[80]，金天氏因鸟纪官而作鸾凤书[81]，高阳氏状科斗（蝌蚪）之形而作科斗（蝌蚪）书[82]，高辛氏象（像）仙人形而作人书[83]，帝尧因灵龟负图而作龟书[84]，大禹象（像）钟鼎文而作钟鼎书[85]，也未尝不能窥察

荒古时期文字约略的渊源。现在假定把仓颉当作时代的标识，许慎《说文序》有几句是足够吟味的：

仓颉之初作书，盖依类象形，故谓之文。其后形声相益，即谓之字。文者，物象之本；字者，言孳乳而浸多也。著于竹帛谓之书。书者，如也。以迄五帝三皇之世，改易殊体，封于泰山者七十有二代，靡有同焉。

"孳乳而浸多""书者，如也"，这充分呈露了文字的递嬗之迹和文字的发展之由。大家有此需要，形声相益，自然日见增加；加以交通及其他关系，各地文字的书体必多，象形也好，象事也好，还希望对方能了解，故"书者，如也"就道破这实际的情形。照此看来，黄帝时文字既"孳乳而浸多"，那么它的原始，可能在"三皇""五帝"之前的。

原来和文字关系最切的要推伏羲氏的八卦，这长短线条所组成且有规律的标记，据传说是"结绳之政"和"书契"间的桥梁。因此，八卦不特是文字的最古相，抑可说是文字某意义的前驱。结绳记事，本是原始人类通行的一种方法，东亚的苗族、琉球诸民族至今还不少有这习惯的遗留。从此到书契的形成，单单把八卦作联系是嫌不够的。许慎《说文》序云：

及神农氏，结绳为治而统其事，庶业其繁，饰伪萌生；黄帝之史臣仓颉，见鸟兽蹄迒之迹，知分理之可相别异也；初造书契，百工以乂，万品以察，盖取诸夬。

许慎把结绳为治系于神农氏，而在伏羲氏的画卦以后，谓仓颉见鸟兽蹄迒之迹而初造书契。在他看来，仓颉之初，不过"依类象形，故谓之文"。暂时略去结绳的时代不论，所谓书契，或即专指独体的文字——书，那么契是什么呢？据他的解释，《说文》云："契，大约也。"又云："券，契也。券别之书，以刀判其旁，故曰契券。"契券是示信的一种东西，所谓"以刀判其旁"，固暗示着"盖取诸夬"——刻画的意思。实际上，书、契是两件事。书便是写，契便是刻，写上再刻，便是书契。这是今日可从实物加以证明的。不过，结绳以后、书契以前的中国文字是一种怎样的变迁，现在尚不易确知。因此可以视为标记的八卦，也许是那多样演进中的某种遗留的痕迹而已。

中国文字的构造方法有六种，即后世通称的六书。《周礼·注疏》云地官小司徒："保氏掌谏王恶而养国子以道，乃教之六艺：一曰五礼，二曰六乐，三曰五射，四曰五驭，五曰六书，六曰九数。"郑司农注云：

六书，象形、会意、转注、处事、假借、谐声也。

这六种造字方法的名称和次第，是中国文字学上一个颇为纷争的问题。在今日，我们应该明白《说文》以指事为首并不合于进化的程序。象形为六书之首，毫无问题。同时，这六种方法也绝非突然并起的，必有其先后及所需要的长期孕育，才能完成。《周礼》既有此种记载，那六书的完成至迟也在周代以前。或如晋的卫恒、后魏的江式所言，始于黄帝的时代，虽然他二人的解释是承袭许慎的意见。《晋书·卫恒传·四体书势》云：

昔在黄帝，创制造物。有沮诵、仓颉者，始作书契，以代结绳，盖睹鸟迹以兴思也。因而遂滋，则谓之字，有六义焉：一曰指事，上下是也；二曰象形，日月是也；三曰形声，江河是也；四曰会意，武信是也；五曰转注，老考是也；六曰假借，令长是也。夫指事者，在上为上，在下为下；象形者，日满月亏，效其形也；形声者，以类为形，配以声也；会意者，止戈为武，人言为信也；转注者，以老为寿考也；假借者，数言同字，其声虽异，文意一也。自黄帝至于三代，其文不改。

《北史·江式传·论书表》云：

臣闻伏羲氏作而八卦形其画，轩辕氏兴而灵龟彰其彩。古史仓颉览二象之爻，观鸟兽之迹，别创文字，以代结绳，用书契以维事。宣之王迹，则百工以叙；载之方策，则万品以明。迄于三代，厥体颇异，虽依类取制，未能殊仓氏矣。故《周礼》八岁入小学，保氏教国子以六书：一曰指事，二曰象形，三曰谐声，四曰会意，五曰转注，六曰假借。盖颉之遗法。

卫恒和江式的论六书，观点大体相同。卫恒说"自黄帝至于三代，其文不改"，江式虽说"迄于三代，厥体颇异"，而"依类取制，未能殊仓氏"。据近来史家的研究，中国历史自三代的夏已无可疑，文献上的尧碑舜碣[86]、石虹山尧碑[87]、巫山峰顶古篆[88]、昆仑室题字[89]诸记载，我们暂置不论，究竟三代及其以前的文字与书法如何？许慎《说文》序云：

及宣王太史籀著《大篆》十五篇，与古文或同或异。至孔子书《六经》，左丘明述《春秋传》，皆以古文，厥意可得而言。其后诸侯力征，不统于王，恶礼乐之害己，而皆去其典籍；分为七国，田畴异亩，车涂异轨，律令异法，衣冠异制，言语异声，文字异形。

许氏把周宣王（前827—前782年）太史籀的《大篆》十五篇作为书法上的开山祖。史籀前有古文，史籀后至秦而有小篆，故有人说史籀是中国书法上第一个改造者。因为第二个改造者秦丞相李斯，即是"取史籀大篆或颇省改"而作小篆的。试断至周代主要书体的演进是如此：

　　（1）古文；（2）大篆（籀书）。

　　大篆又曰籀书，晋卫恒《四体书势》云：

　　昔周宣王时，史籀始著《大篆》十五篇，或与古同，或与古异，世谓之籀书者也。

　　这两种书体，《说文》是分别标举的，如古文作某，或籀文作某。所谓古文是否还保存了壁中书[90]，或其他的形式？所谓籀书，是否即《大篆》十五篇的遗留？当待研讨。惟（唯）唐张怀瓘则把大篆与籀书分列，说大篆为史籀作，即秦八体的大篆、汉六体的篆书；籀书亦史籀所作，与古文大篆小异，即汉六体的奇字，亦即石鼓文[91]。自此以后，多以籀书指石鼓文，与大篆脱离，虽又以籀书即大篆，也有说大篆即石鼓文的，如唐韦续纂《五十六种书》云：

十五大篆书，周宣王史籀所作也，亦曰籀篆，石鼓文是也。

实际篆与籀都含有书法的意味，是双声字。这在今日看起来，唐人以石鼓文为籀书，说是与大篆小异，或是说大篆即籀书亦即石鼓文，据唐人对于书体的复杂的命名和估计，是相当有趣也相当可以原谅的。大体，小篆以前，中国的文字和书法，文献上可征（证）的只有古文和大篆——即籀书，而在遗迹上，自43年前（1899年）河南安阳的殷虚（墟）文字发掘以后，对于三代文字和书法的研究顿呈新的途径。不但时代超过许慎的周宣王，而且书体、书法的表现，也是惊世人的耳目。现在从甲骨文、金文、石文、玺印诸方面加以叙述，借以窥见殷周文字和书法的一斑。

一、甲骨文

中国现存的最古文字，通常要推殷虚（墟）出土的龟甲、兽骨上的文字，清光绪二十五年发现于河南省安阳县西五里之小屯。它的时代，现在经证实的可以溯至公元前14世纪的盘庚迁都时起。据许多专家的研究，这时候的殷人，已有相当进步的文化，至少在殷的末期（前10世纪顷），这种表示尤为显然。社会组织、政治机构等，或在卜辞，或在铭刻，都可以获

得若干清晰的轮廓。我们从甲骨文字的表现，还保留着浓厚的象形的倾向，如日☐、月☾、牛♄、羊♈、车☖、马☗、人☋、土☐、母☖诸字，都用图形来表示，或加以相当的便化，不过便化的程度不如金文的显著。

因为甲骨文是先用毛笔书写，再用铜刀契刻的。它的精神犀利紧劲，笔笔有挟风霜之威，倘使三千年以前的殷人文化不够发达的话，是绝不能表现到如此精美。近人董作宾据他多年参加殷虚（墟）考古工作所发现的事，将殷虚（墟）出土的文字分作五个时期。五期的年代约略如下[92]：

第一期　盘庚14　小辛21　小乙21　武丁59合计约百有余年。

第二期　祖庚7　祖甲33　合计约40年。

第三期　廪辛6　康丁8　合计约14年。

第四期　武乙4　文丁13　合计约17年。

第五期　帝乙37　帝辛52　合计约89年。

自盘庚迁殷到帝辛亡国，总计在殷（今安阳小屯村）建都凡275年。现在的分期是前后两期较长，中间的三期较短。殷虚（墟）文字的艺术，也按五期来观察，可以见每期都有它们特异的作风。

第一期的雄伟　所谓雄伟是以大字的书契作为代表，其中自然也有不少的工整秀丽的中小字作品。此期之书家，大多是武丁时期的名史，如韦、亘截、永、

宾、告诸人，皆善为书契。由他们的作品中著录之甲骨文字书籍，均可以观赏的。

第二期的谨饬　盘庚迁殷，武丁中兴，到了祖庚、祖甲兄弟，也可以说是守成的贤王。由当时史官书契的谨守法度，萧规曹随，更可以知道他君臣们有同一风度，如旅、大、行、即，都是第二期的书家。在他们的作品中充分表现着严饬工丽的书契艺术。

第三期的颓靡　在廪辛、康丁之世，老的书家都死去了，后起的书家，在作品中颇显示他们工（**功**）力的稚弱，同时由许多甲骨中看到学习书契的遗迹，笔画的夺讹、形体的颠倒，是其他各期中不曾见过的错误。如把史□一人前后书契的成绩相比，便可知道当时书契人才是如何缺乏了。

第四期的劲峭　这一期是属于武乙、文丁时代的。此时，贞卜文字不记史官名字，与前三期不同。但此时已有新兴的书家，能够力自振拔，一洗第三期颓靡之习。他们的作品率皆劲峭生动，颇有放逸不羁之概。

第五期的严整　此一期有方正的分段，匀齐的排行，书契文字大多为蝇头小楷，异常严肃工整。著名的书家有泳、黄等人。在兽头刻辞上，更可以看到乙辛时大字书契的技艺。

二、金文

金文，是指铜器所铭刻的文字。这种铜器多半是用于祭祀的礼器，即钟鼎尊彝等吉金，故金文又曰吉金文。钟鼎是铜器的主要部分，故金文又曰钟鼎文字。其实是异名而同指。在殷虚（墟）的甲骨文字没有发现之前，这金文是被认为代表古文的。许慎《说文》序云："郡国亦往往于山川得鼎彝，其铭即前代之古文。"许慎，后汉人，但后汉出土的三代鼎彝非常寥寥，铜器的大量出土是北宋以后的事。前汉武帝时虽有汾阳得宝鼎改元元鼎之传说，而有没有款识的记载，尚不可知。大约和见之《左传》的礼至铭、说鼎铭、考父鼎，见之《周礼》的嘉量铭，见之《礼记》的孔悝鼎铭、汤盘铭，见之《大戴礼》的丹书铭，见之《国语》的商铭，见之《家语》的金人铭等，不过仅存名目，不能据以研究。所以，金文在《说文》中是还没有著录的。清金石学者吴大澂云：

古器习见之形体不载于《说文》，以古器铭文偏旁证之，多不相类。全书屡引秦刻石而不引某钟某鼎之文，然则郡国所出鼎彝，许氏实未之见也。

可见《说文》的古文作某或籀文作某，还多数是金文以外的书体。因为那时没有墨拓的方法，除亲接

原物，不能传真。我们处于 20 世纪的今日，关于这方面的研究，已有前辈丰富的成绩，足供书法上的窥□。

就明代以前的著录，夏禹时代有古钟、�戈、钩带、方鼎、帝启剑五种[93]，商有 218 种[94]，周有 272 种[95]，到了现在，古器出土日繁，已有的恐将几倍于此数，但它的时代仅能溯及殷代中叶为止，尚没有可以超过殷虚（墟）甲骨时代的东西。本来，铜器的全盛时代是殷末及周初，就现存的殷器数量之多，可想当时的制作之盛[96]。这样控制着宗法社会的礼器的铜器，它对于书法的影响之大，真是不可形容。

金文因为经过了铸刻，为了材料和物理的自然变化，它的表现便显着特殊的境界，这境界是刻意模仿也不能及的。若纯就书法的美为观点来研究金文，则大概都有整肃、停匀、朴厚、庄重的感觉，这是代表当时民族精神的淳朴。和甲骨文的犀利、雄劲有异曲同工之妙。如通常认为仅限于商器的一字铭刻的癸山敦[97]、子负戈戍敦[98]、子负橐形敦[99]、父丁敦[100]、亚形父丁敦[101]等，无不遒健简洁，从所附的图形，其便（变）化的洗练和空间的配置远非甲骨可及。然这多少是材料与技法的原因。这是一种表现。又如最著名的散氏盘[102]、智鼎[103]、师寰敦[104]、追敦[105]，其结体更趋谨饬，虽数百字在一个限制的范围内，却具有整个的生命，这又是一种表现。还有从每一字的间架

充分表示变化的——这种变化自是时代的关系——如子璋钟[106]、儴儿钟[107]、沇儿钟[108]、王孙钟[109]，几乎每个字都放纵得俯仰有情，令人流恋，倘再出以乱头粗服的笔法，便可与秦的诏版、权量为邻了。这也是一种表现。此外，数量虽不甚多的周匋[110]，往往和东周的泉刀[111]也有可以独立的一种精神。

这几种特殊的意境，是金文给予书法乃至一切艺术的价值。从殷商到战国末，逐渐呈现出演进的痕迹，由庄重谨饬而流丽生动。许慎"其后分为七国，文字异形"的话是不错的，然而正以各自的书法，没有一点限制，所以才能有多方面的发展。之后的秦始皇虽努力文字的统一，可惜时间太短，只奏了部分的功效。从书法美术本身的价值说，金文是在春秋以后始有仪态万千之观的。

三、石文

石文，见之著录的，除曾记的尧碑、舜碣等四种外，只有夏禹治水碑、周穆王坛山石刻、周史籀石鼓文三种。这三种中，石鼓文是现在还完整地存于北平，为震惊世界的石刻。余两种则前人辨证，已经很有疑惑，甚不可信。因为碑碣的起源，与厚葬有关系。而厚葬之风，是盛自东周的。淳化阁帖虽首列禹篆十二字，真伪亦自难遽言。如陈田夫《南岳总胜集》所记，就可见夏

禹治水碑是属于灵秘的传说了。

密云峰半有禹碑，禹王至此量之，高四千一十丈，皆科斗之书。曩有樵者，见石壁有两虬相交，碑上双晴掣电字，石光莹目，不可正视，怖畏走之不已，后了无见者。

至周穆王坛山刻石，欧阳修《集古录》虽加著录，而是据的土人之语，且云：据《穆天子传》，但云登山，不云刻石[112]。所以，赵明诚《金石录》的怀疑，也不是没有理由[113]。可惜，这刻石的原物不留，无法作进一步之研究。

关于石鼓文，这是中国小学家、金石学家传疑千年而不易解决的问题。原来石鼓的名称，开始著录的是唐初苏勖（勖）。也许，这即是石鼓发现的时期，因为隋代以前并没有有关的记载。我们顾名思义，所谓石鼓，很容易联想到石质的鼓形。但是否真像鼓或真是鼓，据实物看，不过是圆形的石柱上端略作弧图，并没有特殊的加工过。石鼓有十个，自唐初以来，它存在地的迁变和保存的经过，前人记述得很详，同时也很有出入。大体是：

唐　郑余庆由天兴（今陕西凤翔）南二十里许迁凤翔文庙。

五代　一度不明，复探得，失第六鼓，旋得之民家，已用为臼，十鼓全。

宋　大观中迁置汴京，后靖康之乱，为金人掠而北，置燕京（北平）。

元　因虞集言，置之燕京国学大成门内，迄今尚在北平。

经过这样的隐伏迁徙，石鼓上所刻的文字也渐渐地剥落，现在第八鼓几乎没有了清晰的字。北宋天一阁的拓本是字数最多的，明拓次之，通常的拓本更少。据刘侗《帝京景物略》：宋治平中存字465，元至元中存字386，明存字325。

其次，石鼓的真伪和时代问题。关于前者，欧阳修虽有三疑之说[114]，而王厚之[115]、赵明诚[116]辈曾为之辨证。今日看来，石鼓本身毫无问题的是真品。文忠之疑，然终说"至于字画，非史籀不能作也"，这正是他的识力过人处。关于后者，这是历代传疑的症结所在，试综合前人的研究，对于石鼓的时代，大体上可归纳为7种意见，即：

（1）周文王时鼓　宣王时刻　唐韦应物

（2）周成王时物　宋董逌、程大昌

（3）周宣王史籀书　唐韩愈、张怀瓘、窦臮

（4）秦惠文王之后、秦始皇之前　宋郑樵

（5）北周时物　金马定国

（6）秦文公时物　清震钧

（7）秦襄公八年　近人郭沫若

　　除第五种的北周说，可不予重视外，其余主要的只有周说与秦说两种。宣王时史籀书，言之最确切的可推唐张怀瓘《书断》，他把大篆籀又分立而以石鼓为籀文之迹。史籀是宣王时人，故石鼓定为宣王之物。此说，宋代名鉴赏家董逌和翟耆年是反对的。董逌据周成王时有岐阳大蒐，定为周成王时的作品，较宣王推早很多。《广川书跋》云：

　　欧阳永叔疑此书不见于古，唐乃得于韩愈、韦应物。而愈谓此为宣王时，应物以其本出岐周，故为文王鼓，论各异出。尝考于书，田猎虽岁行之，至于天子大蒐，非常事也。宣王蒐于岐山，不得无所书，此其可疑也。传曰："成有岐阳之蒐。"杜预谓："还归自奄，乃大蒐于岐阳。"然则此当岐阳，则成王时矣。吕氏纪曰："仓颉造大篆，世知有科斗书，则谓篆为籀，是大篆又与籀异，不得定为史籀书。"

　　翟氏则根本从石鼓字体立论，断定石鼓无三代醇古之气。《籀史》在严驳"史籀作石之非"以后云：

　　欧阳公云：言与《雅》《颂》同，字古而有法，

非史籀不能作，言固同矣。但篆画行笔当行于所当行，止于所当止。今位置窘涩，促长引短，务欲取称。如柳帛君庶字是也。意已尽而笔尚行，如以可字是也。十鼓略略相类，姑举一隅，识者当自神悟。以器窾惟字，参鼓刻惟何惟鲤之惟字，则晓然可见矣。盖字画无三代醇古之气。吾以是云。前辈尚疑《系辞》非夫子所作，仆于此书，直谓非史籀迹也。

翟氏的意见，极力辨石鼓非史籀所书，但未提出关于时代的话。郑樵以为，"三代而上，惟勒鼎彝"，石鼓文字，都是秦篆，所以定为"惠文之后、始皇之前"的东西。《石鼓序》云：

世言石鼓者，周宣王之所作。前代皆患其文难读，樵今所得，除漫灭之外，字字可晓，十篇皆是秦篆。秦篆本乎籀，籀本乎古文。石鼓间用古文，以篆书之所本也。……秦自惠文称王，始皇称帝。今其文有曰嗣王，有曰天子，天子可为帝，亦可为王，故知此则惠文之后，始皇之前所作也。

郑氏这意见虽较晚出，然石鼓为秦物的一点，是颇受多数人的同情的。自原物在元代存于北京，明以后的研究者，都是据的拓本。明杨慎的《石鼓文音释》

至近人罗振玉的《石鼓文考释》、马衡的《石鼓为秦刻石考》，有专著的已数十家。比较新的见解，无论从文字内容或书体的风格，大致都得尊重郑氏所提出的范围，纵有出入，也不甚遥远。不过自光绪末季，震钧的"秦文公说"出，一时学者都惊为新奇。近数十年来，这一说逐渐有了力量，如日本的中村丙午郎，即是根据此说而决定石鼓为秦文公十九年所刻[117]，然近人郭沫若则据鼓文的内容和石鼓发现地三畤原的考证为主，定为秦襄公八年，即周平王元年之物。

现在，我们把石鼓去参照周代的金文，若仅就文字的结体研究，虽然多数谨严浑朴的西周铭刻和石鼓稍见放纵的姿态不可相提并论，但被认为周宣王时的虢季子白盘，是非常足以解释石鼓的。中村氏说它们间的距离有约百八九十年[118]，我以为：这一面是他着重文字内容的考证，从而将周宣王到秦文公的时代视为标准；然另一面，他忽略了虢季子白盘和石鼓材料和技法的不同。金文是铸的，铸的文字为了物理的自然，容易表示圆浑；石鼓是刻的，在坚的石质上用刀刻画，无论如何也不能达到铸的那种风度和意境，它具有一种特殊的美。这是在其他的艺术品上也可证明的。所以，我颇以为石鼓的时代接近虢季子白盘，而距离"秦斤秦权"较远[119]，它不但是古代书法上的重要资证，而且是中国民族文化上的无上瑰宝，永

远值得研究。

四、玺印

与殷周或其以前的文字与书法非常有关系，且遗物很多的，尚有玺印。玺印是中国特有的美术，它的起源，寻常都说"肇自三代"，这话是相当可加吟味的。王子年《拾遗记》有龟钮印[120]，张华《博物志》有忠孝侯印[121]，前者说是夏禹治水时代的故事，后者则传忠孝侯是尧舜的官名，较前者更古。按《周礼》有"货贿用玺节"的一语，郑注云："玺节者，今之印章也。"又云："玺节，印章，如今之斗检封矣！"这是说周代的"玺节"即是汉代的"印章"，也即是汉代的"斗检封"。"斗检封"的制度，近年才开始表白[122]，可考见秦汉间玺印的用途是怎样一种方式。原来，那时候政府的一切文书——诏、策、书、疏——还是用笔写在版——木板上，合起来用麻绳系好，在绳的结上用"泥"封固，然后再用玺印捺在泥上。这似乎和现在的火漆封印的手续一样，目的在保护文书内容的秘密。因此，刘熙《释名》之释玺字，便说："玺，徙也，封物便可转徙而不可发也。"又释检云，"检，禁也。禁闭诸文使不得开露也"，都是根据当时的用法而下的解释。准此以言，货贿用玺印的周代，玺印的用法，虽不必同于汉时的检，而必为当时一种"检

奸萌，杜诈伪"的信物，所以蔡邕独断云："玺者，印也；印者，位也。""凡通货贿，同事以玺节出入之"的周代，已是封建的社会，这时候交易的频繁，我们即看"有刀""泉货"的多数遗留，也可以证明。同时就现存的古印研究，经清代金石家考证无讹的周物，数量也不在少数。那么，周代已有大量玺印的制作，自属明确之甚。换句话说，玺印的起源是应该早于周代的。

《汉旧仪》云"秦以前，民皆以金、银、铜、犀、象为方寸玺，各服所好"；晋卫宏云"秦以前，民皆以金、玉为印"；唐杜佑《通典》亦云"三代之制，人臣皆以金、玉为印，龙、虎为钮，其文未考"。从这三家的记载，可见玺印在秦以前（三代）不但是因为政治、经济等关系而有官印，还因一般人民的爱好而有私印。今日已经著录的秦及以前的古印，私印占十之八九，官印不过十之一二。私印如此的发达，而且五光十色皆有，这大概出于赏玩、装饰诸原因，如《淮南子·说林训》云："龟钮之玺，贤者以为佩。"高诱注："衣印也。"印而称衣，就是常佩在身上以为装饰的意思。这虽是汉人的记载，若参以秦以前私印的发达情形，未尝不可以寻觅它的痕迹的。

三代的殷人最精于雕刻的艺术，这可从书契和铭刻可以认识的。书契和铭刻即是殷人的书法和雕刻的

综合艺术。玺印也是篆和刻的艺术，除了形制、用途乃至材料的不同，起源上很可能和书契、铭刻是二而一者，据数字以内的卜辞小拓片或一二字的殷器铭刻，真令人有如面对周秦玺印的感觉。加之周坑挖掘出的铜器群，往往有完全相同的铭刻或纹样见之数器之上，这自然是用类似玺印的一种东西捺于模型的结果。我们虽不敢断定这类类似玺印的一种东西便是玺印，而与玺印的萌芽某点上有着密切的因缘可谓无疑。黄濬《邺中片羽》即有商代印鉴的著录。

据实际的遗品，玺印的发达期，至少在西周业已开始，而以春秋以后达为最高潮。甲骨，也不类钟鼎，尤以六国时代的更充分表现了流丽生动的精神，活泼得会令我们惊异！本来，玺印的变迁是和书法的迁变有表里不殊的关系。战国时代所谓"文字异形"，各国有各国的书法，一点顾虑和限制也没有，大家把自己常用的书法来制印，所以非常自由地具有一种新的生命。这对于中国文字和书法的研究，实是极其重要的资证。下一代的秦书八体，第五种为摹印，通常都说是专用以摹印的，我以为则是来自摹印的，因为许多字不见于《说文》及其他字书而仅见于周秦的玺印之中。

这时期的玺印，印式、印材、印文都是很自由的，即使到了秦代，除了部分受着统一文字的影响而外，

这种情形并未大变，故治古印学的人对某印真为周物抑是秦物，历来就很难判定，统称作"古玺（或古钵）"，就印文内容分，大约可得十四类[123]，即：

（1）爵钵　多列国僭称。"王"有"厉王之钵""右醌王钵"等；"公"有"鄡公□信钵"；"侯"有"长勹侯"；"伯"有"井㝅之钵"，古钵伯皆作㝅；"子"有"黄子钵"；"男"如近出匋文"平�… □□左□□男钵"；"君"有"君之信钵"。

（2）卿相钵　有四种。"相"如"凶奴相邦"；"司徒"如"大司徒""左司徒"；"司马"如"大司马之钵""右司马"；"司工"即司空省，如"司工"；"司成"有"司成小印"；"司爵"有"司凿信钵"。

（3）大夫钵　有二种。"大夫"如"高成君邑夫二"；"士钵"如"王之上士""行士之钵"，士多作㐫㔾。

（4）车制钵　有二种。"地名"如"阆邑左辖钵"；"兵车"如"昝军□车"。

（5）军钵　如"左军之钵"。

（6）市钵　如"均市"。

（7）官钵　如"新邦官钵"。

（8）都邑钵　有三种。"都官"如"左都司马"；"都名"如"□都右司马"；"邑名"如"上昜"。

（9）里名钵　如"广里""广成里钵"。

（10）仓廪钵　如"仓廪钵""左廪之钵"。

（11）信钵　信均作_好，前人释计误。如"□□信钵"。

（12）誓钵　多用于军旅，有"誓官之钵"或仅有"誓"字者。

（13）私钵　"私"如有_{和呆米}者皆是，"国邑"有"鄼将渠惠钵"。

（14）压胜钵　有五种。如"草木""鸟兽""六甲""吉语"，有"万""昌""富""慎""宜生""千秋万昌"等，"箴诚"有"敬""敬事""毋恙""誓之""正行亡私""相思得忘""宜和民众"等。

注释

［1］《世界美术年表》，《世界美术全集》第三十六卷，东京平民社，1906年。

［2］何炳松《我国史前史的轮廓》："但当我们在我国北部的大平原上——西到甘肃，东到河南——再发现先民遗迹的时候，我国的史前史又放出极大的光明了。这就是以最初发现之地河南仰韶村得名的所谓'仰韶文化'——亦就是石器时代告终、金属时代正在开始的文化。"《蔡柳二先生寿辰纪念集》，第136页，中华书局，1936年。

［3］何炳松《我国史前史的轮廓》，《蔡柳二先生寿辰纪念集》，第137页。

［4］［日］岩村忍《十三世纪前欧洲人关于东方之知识》："另外一个例子是：关于瑞典安达生发现的彩色陶品，不单甘肃，在山西、河南、东三省、热河都有同一系统的陶器出土，虽则还有若干可疑处，这种陶器，与潘伯利在中亚的亚诺地方发现的、莫尔干等在波斯的斯塞地方发掘出来的，及里海附近把利

波利埃出土的是一脉相通的";"这些不能一概强斥为荒唐无稽。但是，如瑞典的亚尔奈所做的工作，从上列各地出土的彩色陶器的形态、意匠及色彩来推定年代，这当然是不能赞成的"。《学术》第4期，第90页，沈浚译，学术社版。

[5]卫聚贤《吴越考古汇志》（二"江南石器的继续发现"寅"杭县良渚镇"）；黑陶上符号、文字，施昕更先生已有发现，它像甲骨文中的数目字五千支。何天行先生发现的黑陶文字，我曾用甘肃出土彩陶上图像画、甲骨文、金文做比较，但都不是一个系统的文字。《说文月刊》第1卷第3期，《汇刊》本，1938年，第377页。

[6]唐兰《中国古代美术与铜器》："中国铜器时代的早期情形，现在还不很清楚。商代的铜器，制作已极精美，绝不是初期的作品，所以我们假定它是源起于夏代的。"

[7]何炳松《我国史前史的轮廓》："又当时的陶瓶多系尖底，不知当时使用的人怎样安排。但后来他们把三个尖底瓶合而为一，遂成中国最古的鬲。"

[8]按：《周礼》是今古文家纷纭聚讼的对象之一，真伪成了问题，然它对于后世工艺的影响非常大。纵为秦汉人的作品，其必有所本，自无疑义。故真伪是另外一个问题。

[9]《周礼·太宰之职》：五曰百工，饬化八材。郑注云：八材，珠曰切，象曰磋，玉曰琢，石曰磨，木曰刻，金曰镂，革曰剥，羽曰析。

[10]《周礼·考工记》：凡攻木之工七，攻金之工六，攻皮之工五，设色之工五，刮摩之工五，搏埴之工二。郑注云：事宜之属六十，此识其五材三十工，略记其专耳（按：五材应作六材）。

[11] 王逊《玉在中国文化上的价值》："圭之形制直接出于石斧无疑。圭为各种玉器中最尊贵的一种。《周礼》云：'镇圭尺有二寸，天子守之，大圭长三尺，抒上终葵首，天子服之。'圭的变体又很多，所以想见当是古人最通用普遍的一种礼器，如桓圭、信圭、躬圭。又如琬圭，上端圆出若谥；珪圭，上端中央低如仰月，而去其两尖角。琬圭以其无锋芒，故以修总和好。"见滕固编《中国艺术论丛》，商务印书馆，1938年，第121页。

[12] 见胡厚宣《中央研究院殷虚（墟）出土展品参观记》，滕固编《中国艺术论丛》，第164页。

[13] [日]大村西崖著、陈彬龢译《中国美术史》，商务印书馆，1929年。

[14] 按：雕人缺。

[15] [英]波西尔著、戴岳译《中国美术》第六篇，商务印书馆，1923年。

［16］［英］波西尔《中国美术》："中国人所琢之软玉，多来自新疆，或凿得于和阗及莎车境内之山中，或拾取于此等山间之河滨。河之发源地为米勒台搭班，即中国人所谓玉山也。"

［17］见陈性《玉纪》所引。

［18］［美］福开森《中国艺术综览》第一册铜器，商务印书馆，1939 年。

［19］［英］波西尔著、戴岳译《中国美术》第三篇。

［20］《周礼·考工记》：攻金之工，筑、冶、凫、桌、段、桃。按：段氏缺。

［21］［日］大村西崖《东洋美术史》。

［22］［日］香取秀真《中国之古铜器》，《书道全集》第一卷，东京平凡社。

［23］见徐中舒《关于铜器之艺术》，《中国艺术论丛》，商务印书馆，1938 年。

［24］［美］福开森《历代著录吉金目》，商务印书馆，1939 年。

［25］见傅抱石《中国美术史讲义》，国立中央大学油印本，1935 年，第 11 页。

［26］《埤雅》："一升曰爵，亦取其鸣节，以戒荒淫。"按：日本香取秀真《中国之古铜器》："周之一升，约合今之一合强。"

［27］［日］滨田耕作《爵与杯》："如前所述，

三足与'柱'或'流'与'尾'，为爵属之本质的部分，此一属之器，通有椭圆或圆形之体，而口部开阔，其基本的形状，可以见出也。然则本质的部分，果如何发生乎？盖此种圆形阔口之器形，为物器最普通所见者，若追溯其性质之起源，或为一般人类以天然之品物作器用，则此亦犹瓠、瓢之实，或如贝壳、兽角等，有空洞之自然的品物，以此象征之，最觉妥当。然于瓠、瓢、贝壳、兽角等之内，应归于何者？由爵属之深空一点而观，固非贝壳之浅空而当归入其他之二者为适当。且书写觚、觯、角等文字时，在汉或其以前之学者，得想象其由兽角起源，因此等文字之构成从角，似得容易窥知之……尤以获得兽角容易之北方游牧民族，与嗜好狩猎之民族为然。"

［28］见《安阳发掘报告》第三期，1931 年。

［29］马德璋《古籀文汇编》，《容说鼏字重文》。

［30］以匜，见《中国美术》图版第 45、第 46。

［31］按：福开森《历代著录吉金目》，以匜入第三类水器。

［32］［日］香取秀真《中国之古铜器》。

［33］徐中舒《关于铜器之艺术》：镜鉴往日只知为汉代物，今殷虚（墟）发掘物中有一小形虺龙纹镜。

［34］［35］俱见徐中舒《关于铜器之艺术》。

［36］徐中舒《关于铜器之艺术》：所谓蟠龙、

蟠螭纹者，旧解谓龙有角，蟠为龙子无角，或又以螭为雌龙，雌龙亦无角。按：此所谓蟠龙、蟠螭实误。古画鸟兽形皆作委蜿之状，铜器上之耳饰透雕，无不如此。其有角者，实为牺形。有时鸟着冠，兽着鬣，亦与角形相似。

［37］郭沫若颇疑凤纹的起源，系由鸡形演化。

［38］见福开森《中国艺术综览》第一册铜器。

［39］福开森著、有贺长雄译《东亚美术史纲》："太平洋诸岛民族之间共通所见之图案，其最显著之例，即为暗示几分人面之'颜面'，有两眼凝视物品，眼球集中于中央者是也。"大村西崖云："中国铜器之饕餮与南洋及亚米利加土人表示家族记号之棒有关系之说，实创自福开森氏，其当否姑不具论，吾人今后对于中国古代美术史上之问题，当更不可不努力研究。"见上文按语。

［40］［41］见《泉屋清赏》，日本住友吉左卫门藏品。

［42］见《书道全集》第一卷，第 14 页。

［43］见《泉屋清赏》。

［44］见高濂《燕闲清赏笺》。

［45］见徐中舒《关于铜器之艺术》。

［46］［日］大村西崖《东洋美术史》，陈彬龢译，中国部分名《中国美术史》，商务印书馆，1928 年。

［47］《史记·老庄列传》："庄子者，蒙人也，名周，尝为漆园吏。"

［48］《周礼·考工记》："轮人为轮……三分其牙围，而漆其二，椁其漆内而中诎之，以为之毂长，以其长为之围。"

［49］《周礼·考工记》："弓人为弓，取六材必以其时。"郑注："取干以冬，取角以秋，丝漆以夏，筋胶未闻。"

［50］《周礼·春官》："司几筵，掌五几、五席之名物，辨其用与其位。"郑注：五几，左右玉、雕、彤、漆、素。

［51］见中央研究院《田野考古报告》第一册，1936年。

［52］徐中舒《关于铜器之艺术》："战国之末，漆器业已盛行，今寿县出土楚末铜器中，盛有漆皮甚厚一层，其棺椁上亦有髹漆之饰。"

［53］朝鲜博物馆藏。

［54］见何炳松《我国史前史的轮廓》，《蔡柳二先生寿辰纪念集》，中华书局，1936年。

［55］［56］俱见胡厚宣《中央研究院殷虚（墟）出土品参观记》，滕固编《中国艺术论丛》，商务印书馆，1938年。

［57］《周礼·考工记》：慌氏涑丝。

［58］《周礼·天官》：典妇功，掌妇式之法，以授嫔妇及内人女功之事赍。

［59］《周礼·天官》：典丝，掌丝入而辨其物，以其贾楬之。掌其藏与其出，以待兴功之时。

［60］《周礼·天官》：典枲，掌布、缌、缕、纻之麻草之物，以待时颁功而授赍。

［61］《周礼·天官》：染人，掌染丝帛，凡染，春暴练，夏纁玄，秋染夏，冬献功。掌凡染事。

［62］《周礼·天官》：缝人，掌王宫缝线之事，以役女御，以缝王及后之衣服。

［63］《周礼·天官》：内司服，掌王后之六服——袆衣、揄狄、阙狄、鞠衣、展衣、缘衣，素沙。辨外内命妇之服——鞠衣、展衣、缘衣，素沙。

［64］［日］关卫《西域南蛮美术东渐史》，东京建设社，1933年。

［65］［日］岩村忍《十三世纪前欧洲人关于东方之智识》：普通说，Serica、Seres是中国的丝绢的希腊语Serikon、拉丁语Sericum产生的。中国的丝绢，由中亚商贾的经手，早为欧洲所知惠，因以产物的名称称呼其原产地的中国。但是，这种说法，也可以相反地考虑，中国及中国人因什么理由称为Serica、Seres？因而，其产物的丝绢，用产地的名称称为Serikon、Sericum？总之，到现在为止，还没有能下

断语的强有力的论证。《学术》第四期，沈浚译，上海学术社，1940年。

[66] 见胡厚宣《中央研究院殷虚（墟）出土品参观记》，《中国艺术论集》，商务印书馆，1936年。

[67]《论语》："始作俑者，其无后乎。"《礼·檀弓》："孔子谓为刍灵者善，为俑者不仁。"

[68]［日］大村西崖《东洋美术史》。

[69]［日］原田淑人著、杨炼译《秦之金人》，《古物研究》，商务印书馆，1936年。

[70]［英］波西尔《中国美术》卷下第十一篇所引。

[71] 朱谋垔《画史会要》（按：《佩文斋书画谱》第六十八卷曰金赟为所作，不知何人）云：画嫘，《说文》云：嫘，舜妹也。画始于嫘，故曰画嫘。

[72] 沈颢《画麈》云：世但知封膜作画，不知自舜妹始。客曰："惜此神技，创于妇人。"余曰："嫘尝脱舜于瞍象之害，则造化在手，堪作画祖。"

[73]《孔子家语》云：有周盛时，褒赏功德，或藏在盟府，或纪于太常，或铭于昆吾之鼎。独周公有大勋劳于天下，乃绘像于明堂之墉。

[74]《周礼注疏》云：大司徒之职，掌建邦之土地之图。郑氏注云：土地之图，若今司空郡国舆地图。

[75]《毛传注疏》云：龙盾，画龙其盾也。

[76]《礼记注疏》云：曲礼，饰羔雁者以缋。

郑氏注：缋，画也。诸侯大夫以布，天子大夫以画。

孔颖达疏：饰，覆也，画布为云气以覆羔雁为饰以相见也。

［77］见张彦远《历代名画记》卷一之"叙画之源流"。

［78］唐·韦续《墨薮》："大昊庖牺氏获景龙之瑞，始作龙书。"

［79］唐·韦续《墨薮》："炎帝神农氏，因上党羊头山始生嘉禾八穗，作八穗书用颁行时令。"

［80］《史记·五帝本纪》："应劭曰，黄帝受命有云瑞，故以云纪事。"韦续《墨薮》："黄帝时，卿云常见，郁郁纷纷，作云书。"

［81］唐·韦续《墨薮》："少昊金天氏以鸟纪官，作鸾凤书。文章衣服，取以为象。"

［82］释适之《金壶记》："高阳氏状科斗之形，作科斗书，亦曰篆文。"

［83］唐·韦续《墨薮》："高辛氏以人纪事，像仙人形，作人书。车服、书契皆为之。"

［84］唐·韦续《墨薮》："陶唐氏因轩辕灵龟负图，作龟书。"

［85］唐·韦续《墨薮》："夏后氏作钟鼎书，以钟鼎形为象也。"

［86］释适之《金壶记》："崆峒山有尧碑舜碣，

皆籀文。伏滔述帝功德铭曰：尧碑舜碣，历古不昧。"

［87］明·杨慎《法帖神品目》："石虹山尧碑，在余干县，凡三十八字。"

［88］明·杨慎《法帖神品目》："巫山峰顶古篆，邑人向万言云尚存。"

［89］《帝王七圣记》："题昆仑室字，方一丈，其体四，今垂芒云脚书。秦用刻符书，有云脚体。"

［90］许慎《说文》序："及亡新居摄，使大司空甄丰等校文书之部，自以为应制作，颇考定古文，时有六书：一曰古文，孔子壁中书也；二曰奇字，即古文而异者也。"

［91］唐·张怀瓘《十体书断》："籀文者，周太史史籀所作也。与古文大篆小异，后人以名称书，谓之籀文。甄丰定六书，二曰奇字是也。其迹有石鼓文存焉。"

［92］董作宾《殷人之书与契》，《中国艺术论丛》，商务印书馆，1938 年，第 81 ～ 83 页。

［93］古钟，见张怀瓘《书断》；珷戈、钩带，见《钟鼎款识》；方鼎，见赵明诚《金石录》；帝启剑，见陶弘景《刀剑录》。

［94］［95］著录于《佩文斋书画谱》卷 59、60。

［96］除《考古图》等书著录者外，中央研究院在安阳几次的发掘，也收获不少，如罗振玉《贞松堂

集古遗文》、容庚《颂斋吉金图录》《善斋彝器图录》、商承祚《十二家吉金图录》及日本人住友吉左卫门《泉屋清赏》、梅原末治《中国古铜精华》诸书，注为殷器者甚多。

[97] [98] [99] [100] [101] [102] [103] [104] [105] [106] [107] [108] [109] [110] [111] 均据日本下中弥三郎辑《书道全集》第一卷，东京平民社。

[112] 欧阳修《集古录跋尾》卷一："右周穆王刻石曰吉日癸巳，在今赞皇坛山上。坛山在县南十三里。《穆天子传》云：穆天子登赞皇以望临城，置坛此山，遂以为名。癸巳志其日也。图经所载如此。而又别有四望山者，云是穆王所登者。据《穆天子传》，但云登山，不云刻石，然字画亦奇怪，土人谓坛山为马蹬山，以其字形类也。"

[113] 赵明诚《金石录》："吉日癸巳四字，世传周穆王书。"按：周穆王时所用皆古文科斗（蝌蚪）书，此字笔画，反类小篆文。

[114] 欧阳修《集古录》卷一："右《石鼓文》。岐阳石鼓初不见称于前世，至唐人始盛称之，而韦应物以为周文王之鼓、宣王刻诗，韩退之直以为宣王之鼓。在今凤翔孔子庙中，鼓有十，先时散弃于野，郑余庆置于庙而亡其一。皇祐四年，向传师求于民间，

得之乃足。其文可见者四百六十五，不可识者过半。余所集录，文之古者，莫先于此。然其可疑者三四：今世所有汉桓、灵时碑往往尚在，其距今未及千岁，大书深刻，而磨灭者十犹八九。此鼓按太史公《年表》，自宣王共和元年至今嘉祐八年，实千有九百一十四年，鼓文细而刻浅，理岂得存？此其可疑者一也。其字古而有法，其言与《雅》《颂》同文，而《诗》《书》所传之外，三代文章真迹在者，惟此而已；然自汉以来，博古好奇之士皆略而不道，此其可疑者二也。隋氏藏书最多，其志所录，秦始皇刻石、婆罗门外国书皆有，而独无石鼓，遗近录远，不宜如此，此其可疑者三也。前世传记所载古远奇怪之事，类多虚诞而难信，况传记不载，不知韦、韩二君何据而知为文、宣之鼓也。隋、唐古今书籍粗备，岂当时犹有所见，而今不见之邪？然退之好古不妄者，余姑取以为信尔。至于字书，亦非史籀不能作也。"

[115] 王厚之《复斋碑录》："然近人稍有惑其说者。故予不得不辨。《集古》之一疑，曰汉桓灵碑大书深刻，磨灭十八九。自宣王至今为尤远，鼓文细而刻浅，理岂得存？予谓碑刻之存亡，系石质之美恶，摹拓之多寡，水火风雨之及与不及，不可以年祀久近论也。且如《诅楚文》刻于秦惠王时，去宣王为未远，而文细刻浅，过于石鼓远甚。由始出于近岁，

戕害所不及，至无一字磨灭者。颜真卿《干禄字》刻于大历九年，显暴于世，工人以为衣食业，摹拓为多。至开成四年，才六十六载，而遽以讹阙。由是言之，年祀久近不足推其存亡，无可疑者。二疑以谓自汉以来，博古之士略而不道。三疑以谓隋世藏书最多，独无此刻。予谓金石遗文涸于瓦砾，历代湮没而后世始显者为多。三代彝器或得于近藏，其制度精妙，有马融、郑玄所不知者。又《诅楚文》笔迹高妙，世人无复异论，而历秦汉以来数千百年，湮沉泉壤，近世始出于人间，不可谓不称于前人，不录于隋氏，而指为近世伪物也。"

[116] 赵明诚《金石录》："欧阳文忠公谓今世所有汉桓、灵时碑距今未及千载，大书深刻而磨灭者十有八九，此鼓自宣王时至今实千有九百余年，鼓文细而刻浅，理岂得存，以此为可疑。"予观秦以前碑刻，如此鼓及《诅楚文》、泰山秦篆皆粗石，如今世以为碓臼者，石性既坚顽难坏，又不堪他用，故能存至今。……况此文字画奇古，决（绝）非周以后人所能到。文忠公亦以为"非史籀不能作，此论是也"。

[117]［日］中村丙午郎《石鼓文之研究》，《书道全集》，第 23 页。

[118]［日］中村丙午郎《石鼓文之研究》："周宣王时已发明一种书风，出自距石鼓发现地不远之郿县（虢氏之领地）。其遗物为虢季子白盘，此盘

任从各方面考之，皆为宣王时物。此种书风，约经百八九十年之岁月，渐次发达而生传其风骨而异其结体之石鼓文字。"

[119]陈振生《书录解题》："《石鼓文考》三卷，郑樵撰。其说以为石鼓出于秦，其文有与秦斤秦权合者。"

[120]王子年《拾遗记》："禹治水，黄龙曳尾于前，元龟负青泥于后，颔下有印，文皆古文。"

[121]张华《博物志》："忠孝位印，议者以为尧舜时官。"

[122]按：1902年英国人斯坦因在于阗故址掘得废墟，故所获众多之木简，始明"斗检封"之完全型（形）式。

[123]约据陈墨移说，见日本石开双石《关于印之种类》所引，《书道全集》第二十卷，印谱篇。

按：本文为《中国美术史》第一册即第一编"中华民族美术自发时代：殷周以前之美术"现存手稿，藏于南京博物院。傅抱石生前未予发表，《傅抱石美术文集》也未曾收录。从手稿第21页、第135页的"43年前"之论述得知，本稿写于1941年，首页之"卅年十月"残缺字样亦能证明。而从首页留有的"待续稿"残字来判断，本稿似有续稿，但目前未有发现。对照南京博物院所藏其1935年所著《中国美术史》讲义稿，此稿是讲义稿之"三代"部分的扩写，内容极为充实，论述更为详尽，尤其是广泛利用众多最新的考古学资料和文献史料以论证观点，充分表明傅抱石对美术历史材料的驾驭能力。需要说明的是：据傅抱石自述，抗战时期在重庆，他和滕固曾受国民政府教育部之委托合作编写中国美术史教材，各编一册（上、下），而滕固因忙于国立艺专等行政事务无暇顾及并于1940年英年早逝，完整版的中国美术史教材最终并未完成（李松整理《最后摘的果子要成熟些——访问傅抱石笔录》，《中国画研究》八"傅抱石研究专辑"，人民美术出版社，1994年，第256页）。我们从其谈话的语气中似乎能推测，傅抱石应已着手撰写该教材。考察傅抱石、滕固两人当时的学术兴趣，傅抱石关注于以顾恺之为中心的六朝美术，滕固则重视唐宋美术并于1933年出版《唐宋绘画史》。比对这种状况，两

人当年接受编写教材之任务，或许以隋唐为界，分上、下二册，傅抱石撰写南北朝前之上册，滕固则编写唐宋以后的下册。此稿撰述于1941年，据行文内容来判断，抑或即是该教育部教材中的一部分？而"续稿"是否也曾进行，今已不得而知。编者通过傅抱石著述的综合考察及南京博物院所藏资料来猜测，随着滕固的逝世，傅抱石也并未继续撰述续稿。以上考辨，权作参考。

注释　111